畫個喵！一筆畫出可愛貓咪繪

2000張貓星人表情 × 姿態的萌Q繪畫技法

飛樂鳥工作室 著

這世間所有的煩心事，大概養一隻可愛的貓都能解決。

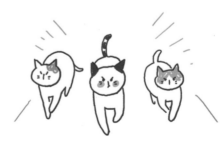

2AF135G

畫個喵！一筆畫出可愛貓咪繪： （加贈畫圖本）
2000張貓星人表情X姿態的萌Q繪畫技法

作　　者　飛樂鳥工作室
編　　輯　單春蘭
特約美編　阿　福
封面設計　走路花工作室

行銷專員　楊惠潔
行銷企劃　辛政遠
總編輯　姚蜀芸
副社長　黃錫鉉

總經理　吳濱伶
發行人　何飛鵬
出　　版　創意市集
發　　行　城邦文化事業股份有限公司
　　　　　歡迎光臨城邦讀書花園網址：www.cite.com.tw
　　　　　香港發行所／城邦（香港）出版集團有限公司
　　　　　香港灣仔駱克道193號東超商業中心1樓
　　　　　電話：（852）25086231
　　　　　傳真：（852）25789337
　　　　　E-mail：hkcite@biznetvigator.com
馬新發行所　城邦(馬新) 出版集團
　　　　　Cite (M) Sdn Bhd
　　　　　41, Jalan Radin Anum, Bandar Baru Sri Petaling,
　　　　　57000 Kuala Lumpur,Malaysia.
　　　　　Tel：（603）90578822
　　　　　Fax：（603）90576622
　　　　　Email：cite@cite.com.my

印　　刷　凱林彩印股份有限公司
二版8刷　2024 年（民113）2月
定　　價　299 元

若書籍外觀有破損、缺頁、裝訂錯誤等不完整現象，想要換書、退書，或您有大量購書的需求服務，都請與客服中心聯繫。

客戶服務中心
地址：10483 台北市中山區民生東路二段141 號B1
服務電話：（02）2500-7718
　　　　　（02）2500-7719
服務時間：周一至周五9：30 ～ 18：00
24 小時傳真專線：（02）2500-1990 ～ 3
E-mail：service@readingclub.com.tw

※ 詢問書籍問題前，請註明您所購買的書名及書號，以及在哪一頁有問題，以便我們能加快處理速度為您服務。
※ 我們的回答範圍，恕僅限書籍本身問題及內容撰寫不清楚的地方，關於軟體、硬體本身的問題及衍生的操作狀況，請向原廠商洽詢處理。

廠商合作、作者投稿、讀者意見回饋，請至：
FB 粉絲團 http://www.facebook.com /InnoFair
Email 信箱 ifbook@hmg.com.tw

本書由中國水利水電出版社億卷征圖文化傳媒有限公司授權城邦文化事業股份有限公司獨家出版中文繁體字版。中文繁體字版專有出版權屬城邦文化事業股份有限公司所有，未經本書原出版者和本書出版者書面許可，任何單位和個人均不得以任何形式或任何手段複製、改編或傳播本書的部分或全部。

國家圖書館出版品預行編目（CIP）資料

畫個喵！一筆畫出可愛貓咪繪：2000張貓星人表情×姿態的萌Q繪畫技法 / 飛樂鳥工作室著.
-- 初版 -- 臺北市：創意市集出版：
城邦文化發行，民107.06
面；　公分
ISBN　978-957-9199-11-7（平裝）

1.鉛筆畫 2.動物畫 3.繪畫技巧

948.2　　　　　　　　　　　　　107007524

前 言

貓奴請注意，貓奴請注意，
有一大波喵正從喵星球趕來！
大家奔相走告，請備好紙筆，
放鬆心情，一起迎接大王吧！
這是一本藍星人對喵星人的愛與吐槽之書，
裡面有超多的喵星人，
萌、賤、酷一樣不落，既可以學著畫喵，
也可以純粹欣賞減壓。
只要愛喵，一切都好說！

來自愛喵、愛和平的
　　　　　　　── 飛樂鳥工作室

工作室的
巨星喵！

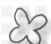

使用說明

工具　雖然喵星人辣麼萌，用什麼工具畫都很棒，但是為了讓各位畫得更加順手，還是吃下這一發工具介紹吧~

圓珠筆　對！就是你寫字用的那種筆，用它就能畫啦～當然，顏色多多益善哦！

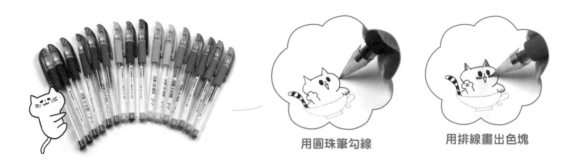

用圓珠筆勾線　　　　用排線畫出色塊

色鉛筆　除了可以在塗色本上色，色鉛筆畫貓咪也是一把好手，色彩豐富而柔和，塗色、疊色都好用！

水彩筆　水彩筆也可以用來為貓咪上色，顏色豐富，塗色的速度很快哦！

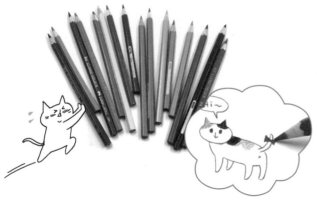

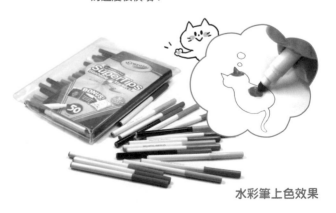

色鉛筆上色效果

水彩筆上色效果

圖案的應用

立體貓卡

擺在書櫃裡十分可愛。

小小書籤。

卡片

用喵星人裝飾送給朋友的愛心卡片。

HAPPY BIRTHDAY

Dear:

生日快乐！祝你永远开心、幸福、好运常伴~

From:

手帳 用喵星人豐富你的手帳。

春

开心♥

Fool's Day

a good year is determined by its spring~

出差

忙忙忙

書籤

製作別緻的喵星人書籤。

便條紙

喵星人也可以讓便條紙更有趣。

07:30 见！
记得带上××哦~

4 APRIL		
日 一 二 三 四 五 六		

5 MAY		
日 一 二 三 四 五 六		

6 JUNE		
日 一 二 三 四 五 六		

Come Rain or Shine

HOT

a sumer's sun is worth the having~

夏天来啦

明信片

畫一個喵星人的趣味明信片。

Miss you...

Hey! I'm swimming to you!

亲

大

好久

目錄

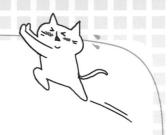

part4
喵星人圖案集

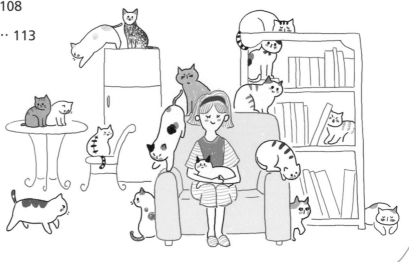

Part1 名為貓的生物

1.1 貓咪的臉

臉,是開始畫貓的第一步。先一起來學學怎麼畫出一張生動的貓臉吧!

畫臉蛋的步驟

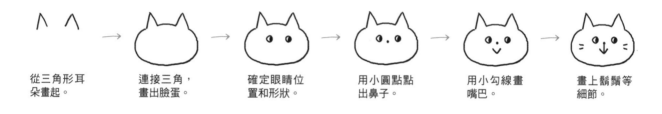

從三角形耳朵畫起。　連接三角,畫出臉蛋。　確定眼睛位置和形狀。　用小圓點點出鼻子。　用小勾線畫嘴巴。　畫上鬍鬚等細節。

各個角度的臉

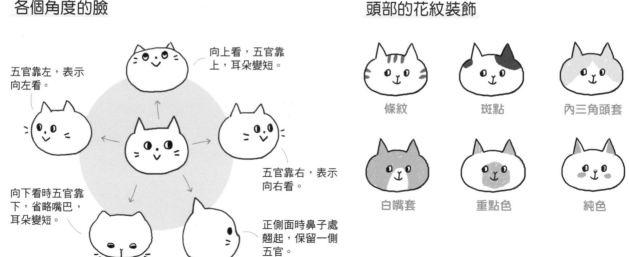

五官靠左,表示向左看。

向上看,五官靠上,耳朵變短。

向下看時五官靠下,省略嘴巴,耳朵變短。

五官靠右,表示向右看。

正側面時鼻子處翹起,保留一側五官。

頭部的花紋裝飾

條紋　　斑點　　內三角頭套

白嘴套　　重點色　　純色

耳朵

尖耳朵

小尖耳

大尖耳

倒三角耳

眼睛

 圓眼睛

 黑豆眼

下垂眼

 瞇眼

 睡眼

嘴鼻

 倒三角

 正三角

 橫線

 弧型

倒3型

 O型

組合型

臉型

 圓臉

 扁圓臉

 梯形臉

 方臉

 菱形臉

搭配出各式各樣的貓臉

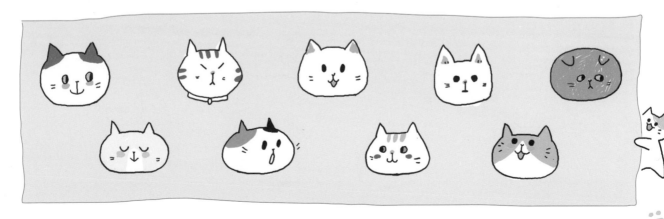

1.2 貓咪的全身

貓咪有一些比較典型的角度和動作，一起來學一下吧！
把握好這些基本動作，畫其他的動態也就不是問題了。

坐著的貓

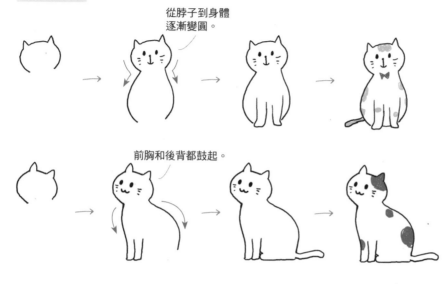

從脖子到身體逐漸變圓。

前胸和後背都鼓起。

趴著的貓

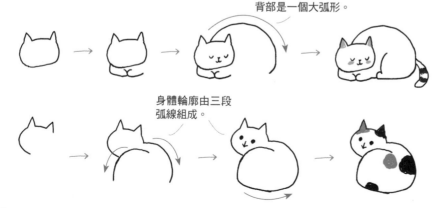

背部是一個大弧形。

身體輪廓由三段弧線組成。

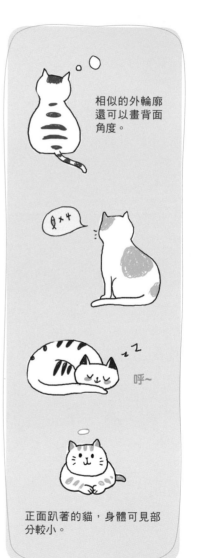

相似的外輪廓還可以畫背面角度。

魚×4

zZ 呼～

正面趴著的貓，身體可見部分較小。

站著的貓

五官靠下。

後背曲線較平滑，
U形的腿。

腳掌朝前。

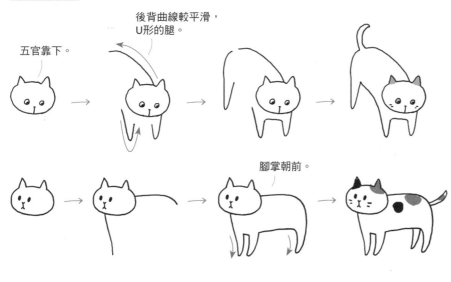

正面站立

側背面站立

走路動作與外形相似，只是
四肢的前後位置不同。

走路的貓

腹部和腿像圓滑的
梯形一樣連接。

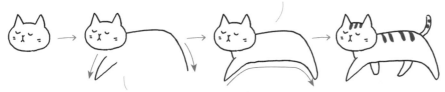

同一側的前腿和
後腿朝向兩邊。

用半個橢圓
連接身體。

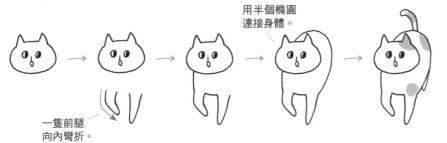

一隻前腿
向內彎折。

跑、跳的貓

前腿同時朝前。　　　身體的弧度像括弧。

 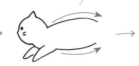

撲向皮球

前後腿同時向內收。

仰起頭

站立的貓

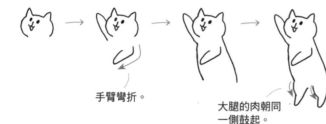

手臂彎折。

大腿的肉朝同
一側鼓起。

側面站立

躺著的貓

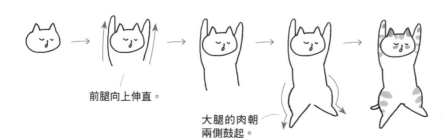

前腿向上伸直。

大腿的肉朝
兩側鼓起。

兩隻前腿伸直隨意擺放。

攤坐的貓

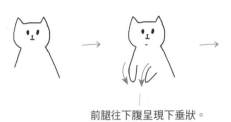

腳掌依著地面
變成直線。

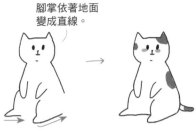

前腿往下腹呈現下垂狀。

伸懶腰的貓

前腿和身體先是直
線連接,再向上。

腳掌朝前。

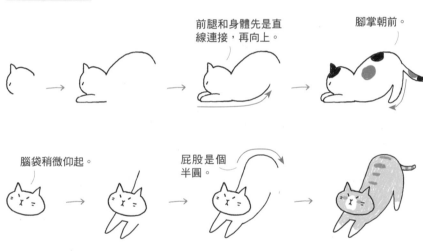

腦袋稍微仰起。

屁股是個
半圓。

背和腹部都拱起。

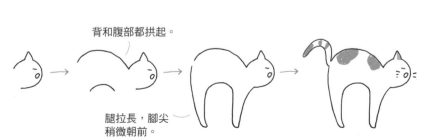

腿拉長,腳尖
稍微朝前。

攤坐的貓總
帶有喜感。

這個姿勢身體
會拉長,後半
身變窄。

搭在桌腳上伸懶腰。

半側面的
弓身姿勢。

13

1.3 抓住特徵

瞭解貓的細節特徵，理解貓的情緒表達，有助於畫出更準確和生動的貓咪神態。

耳朵

舒展

在自我防衛、攻擊時會展平。
展平

周圍有響動，表示警戒。
立起

表示緊張、害怕。
縮向腦後

後腿

大腿的弧度很大。
蹲坐

腳掌朝前。
站立

腳掌伸直了。
向後蹬

睡覺、放鬆的時候會攤開腿。
自然攤開

前爪

正面踩地

側面踩地

前爪垂在胸前的樣子。
懸垂

趴下時常常把前爪揣起來。
揣手

舉起抓握

張開

爪底肉墊

尾巴

高興
伸直

猶豫
彎折

表示在巡邏或者感興趣。
彎曲

表示緊張、生氣。
炸開

短尾

長毛尾

體態特徵比較

小奶貓
小奶貓的身體比頭部大不了多少,眼睛大大的,水汪汪的。

胖貓
胖貓的頭和四肢變化不大,但是腹部會變成很大一坨。

短腿貓
身體比較短圓,四肢也很短。

普通的貓

普通的貓,頭身比例和四肢比例都比較適中。

瘦貓
瘦貓的臉和身體線條不飽滿,曲線比較明顯。

長毛貓
要用毛髮筆觸去表現長毛貓毛較長的特徵。

修長的貓
修長的貓,臉比較尖,脖子、身體和四肢都較長。

情緒特徵

正常、放鬆

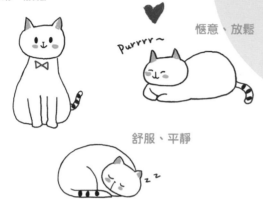

惬意、放鬆

Purrrr~

舒服、平靜

坐著,或者前腿揣在胸下,身體縮成一團,狀態都表示放鬆。

很高興看到你

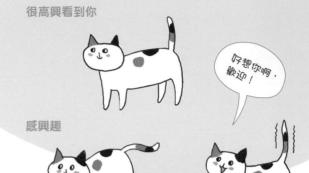

好想你啊,歡迎!

感興趣

頭向前伸,尾巴豎起或帶有抖動,或平伸彎曲,通常是心情不錯的信號。

巡視領地
到處走動,尾巴
平伸。

友好、猶豫
尾巴豎起彎折,
其他部位正常。

完全信任
仰躺代表貓咪對
你非常信任。

馴服、投降
身體微微弓起,
耳朵後壓,夾著
尾巴。

緊張、猶豫
尾巴末端彎折,
身體弓起,耳朵
後壓。

小心翼翼
尾巴下垂,身體
弓起。

害怕、自衛狀態
耳朵展平，身體弓起，
背毛和尾毛炸開。

憤怒
弓起身體，尾巴豎起，
毛炸開。

不耐煩
尾巴末端抖動。

生氣了
尾巴劇烈搖晃。

"憤怒"的畫法

從腦袋上端開始畫出
弓起的背。

前腿朝前伸。

腹部也弓起。

用反向波浪線畫炸開
的尾毛。

警惕、攻擊準備
前身趴下，腦袋下
壓，尾巴緊貼身體。

"開心"的畫法

從腦袋中間開始畫平
緩的背。

四肢豎直站立。

畫一條豎起的尾巴。

警惕
腦袋下壓，身體弓
起，尾巴斜向下垂。

Part2 各式各樣的喵星人

2.1 毛色與花紋

一起來學習簡筆畫貓咪常用的筆觸、顏色和貓身花紋吧！

常用的上色筆觸

 長排線

短排線

 繞圈線

長線條紋

常用的毛髮顏色

毛色：

膚色：

眼睛的顏色：

純色貓

 →

黑、白、灰、藍是最常見的
純色貓咪的顏色哦～

從輪廓邊緣向內用
排線上色。

筆觸均勻地鋪滿整
個身體。

純白貓咪只需為
五官上色～

可用高光筆（牛奶筆）幫黑貓勾線，
也可以將輪廓留白。

COOL !

斑點貓

先畫出斑塊的形狀，
再用排線填充。

 →

斑點貓的斑塊常出現
在耳朵、背部、尾巴
等部位。

有些貓的斑點很大，會占
滿整個背部。

三花貓用兩種顏色
疊加在一起畫。

不同角度的三花貓

玳瑁色貓顏色覆
蓋面積更大，斑
點形狀不一。

用圓圈筆觸畫
出像豹紋一樣
的小斑點~

有底色的斑點貓

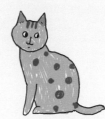

虎紋貓

 條紋貓的條紋常出現在額、瞼、背部、尾巴、四肢前側等部位。

用成組的長排線畫出條紋。

不同角度的魚骨條紋貓

有些貓背部的條紋是豎直分佈的。

漸層色貓

用繞圈的筆觸疊上漸層的深色。

漸層色貓的深色常出現在背部和頭頂。

用繞圈的筆觸將整個身體塗滿底色。

貴族喵

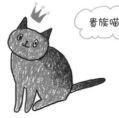

其他角度的漸層色貓

重點色貓

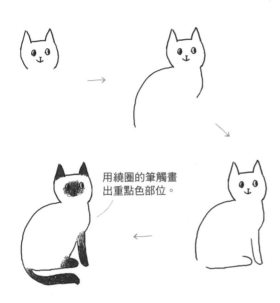

用繞圈的筆觸畫出重點色部位。

手套色貓

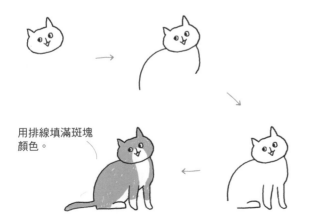

用排線填滿斑塊顏色。

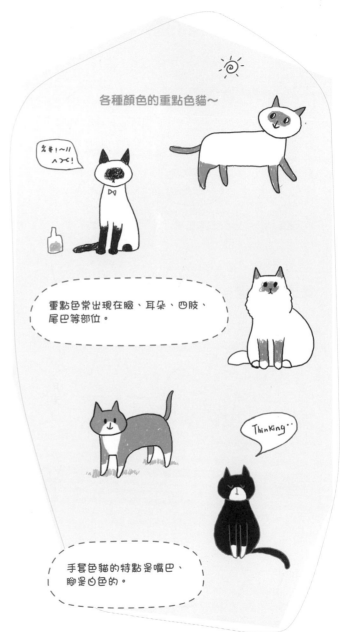

各種顏色的重點色貓～

名井!~//ハχ!

重點色常出現在臉、耳朵、四肢、尾巴等部位。

Thinking‥

手套色貓的特點是嘴巴、腳是白色的。

2.2 不同品種的貓

不同品種的貓毛髮和體型特徵都不同，
一起來學習用簡單的方法畫出各種品種的貓咪吧！

不同品種貓咪頭部的畫法

美國短毛貓	扁臉貓	折耳貓	日本短尾貓	無毛貓	金吉拉	布偶貓
圓臉	五官緊湊	耳朵向下	菱形臉	尖臉	臉部毛很長	頸部毛很長

美國短毛貓

腦袋畫成圓圓的。 四肢畫長一些。 條紋兩頭尖，交錯排列。

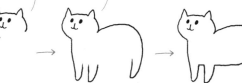

這些圓呼呼的短毛
貓人氣很高哦～

英國短毛貓

異國短毛貓

圓臉，五官緊湊。 胖胖的身體用飽滿的弧線畫，四肢很短。

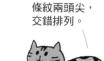
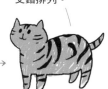

坐著的異國短毛貓

沒有胖嘟嘟，
只是肉很多～

22

折耳貓

畫出圓滑的倒三角形耳朵。

添加圓腦袋和緊湊的五官。

折耳貓性格安靜，常常縮成可愛的一團。

耳朵朝兩邊張開

腦袋頂端平平的～

長著菱形臉的貓，通常體態健美，四肢修長。

日本短尾貓

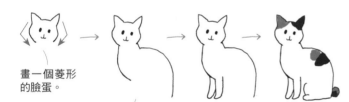

畫一個菱形的臉蛋。

用兩段弧線畫出胸背。

有黑斑的短尾貓

中華田園貓

畫出修長的四肢。

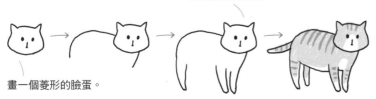

畫一個菱形的臉蛋。

帥氣喔～

東方短毛貓

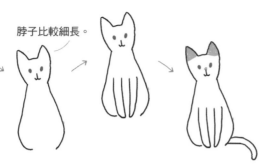

脖子比較細長。

畫一對大耳朵
和倒三角般的
尖臉形。

暹羅貓

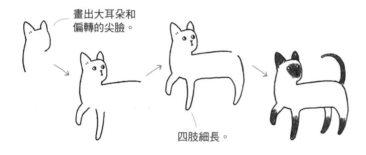

畫出大耳朵和
偏轉的尖臉。

四肢細長。

無毛貓

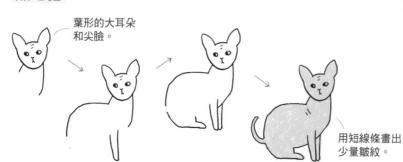

葉形的大耳朵
和尖臉。

用短線條畫出
少量皺紋。

這些貓的共同特徵是有著大耳朵、
尖臉、細長尾巴、身材修長。

黑色的東方短毛貓

異域風情～

淺褐色的東方短毛貓

有灰色斑塊的無毛貓

緬因貓

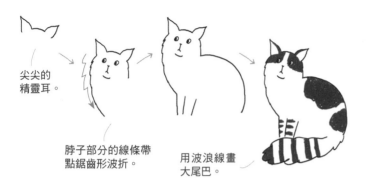

尖尖的
精靈耳。

脖子部分的線條帶
點鋸齒形波折。

用波浪線畫
大尾巴。

伯曼貓

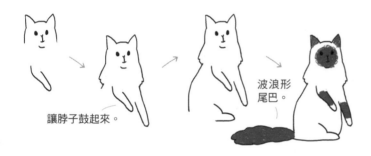

讓脖子鼓起來。

波浪形
尾巴。

布偶貓

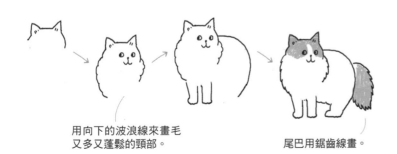

用向下的波浪線來畫毛
又多又蓬鬆的頸部。

尾巴用鋸齒線畫。

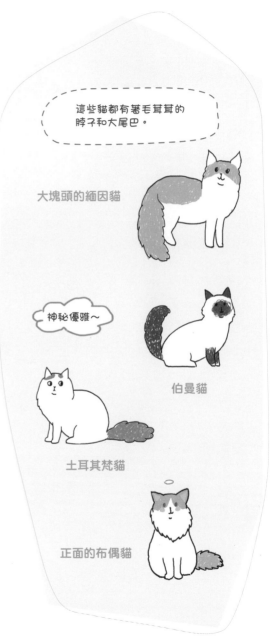

這些貓都有著毛茸茸的
脖子和大尾巴。

大塊頭的緬因貓

神秘優雅～

伯曼貓

土耳其梵貓

正面的布偶貓

金吉拉

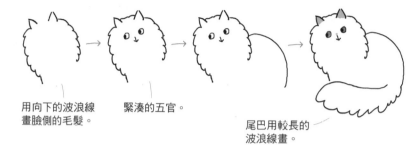

用向下的波浪線
畫臉側的毛髮。

緊湊的五官。

尾巴用較長的
波浪線畫。

喜馬拉雅貓

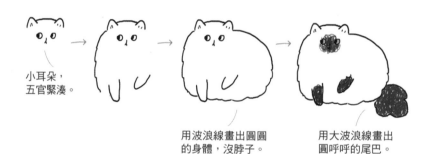

小耳朵，
五官緊湊。

用波浪線畫出圓圓
的身體，沒脖子。

用大波浪線畫出
圓呼呼的尾巴。

波斯貓

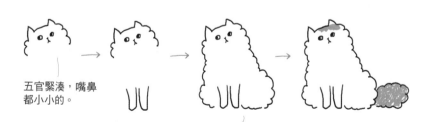

五官緊湊，嘴鼻
都小小的。

用波浪線畫身上
蓬鬆的毛。

趴著的灰色金吉拉

這兩種渾身毛茸茸、圓呼呼的
貓簡直是軟萌界的最佳代表。

可愛～！！

仰著頭的喜馬拉雅貓

側面的波斯貓

26

挪威森林貓

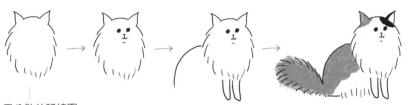

用分散的弧線圍畫出臉和脖子。

用分散的弧線畫出羽狀下垂的尾巴和腹毛。

斯可哥貓

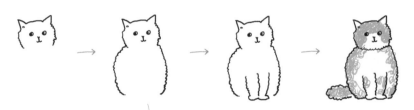

用密集的小波浪線來畫全身小卷毛。

拉邦貓（電燙卷貓）

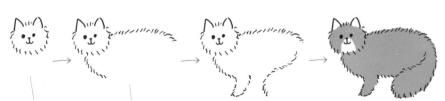

用發散的小曲線畫出圓腦袋。

畫出弧形的胸和背。

畫出蓬鬆的大尾巴。

這些品種的貓咪有著特殊的毛髮質感。

挪威森林貓

仰躺的斯可哥貓

拉邦貓（電燙卷貓）的背面

3.1 睡大覺的貓

貓的睡法可謂千姿百態，怎麼舒服怎麼來，一起學習和欣賞喵星人的睡姿吧！

打個小盹兒

耳朵向下，五官靠下。

因為埋著頭，所以脖子畫短一些。

今天天氣，真好～

縮成一團

畫一個飽滿的C形。

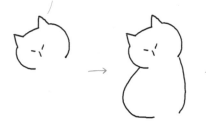

加上圓圓的側臉。

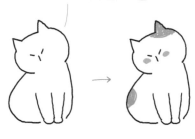

縮成一個橢圓形～

四肢緊緊收攏～

kawaii

乖乖趴著睡

畫出弧形的背和彎折的前腿。

圓圓的背部弧線。

耳朵畫在中間並向左彎。

 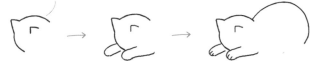

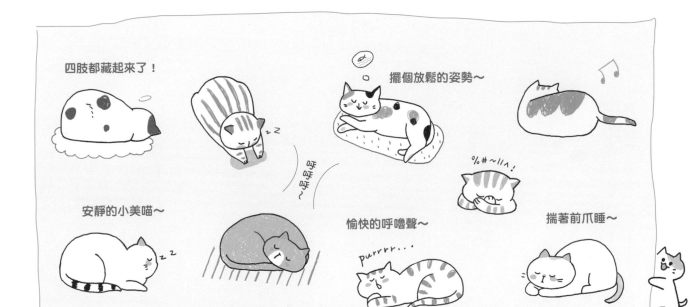

四肢都藏起來了！

擺個放鬆的姿勢～

安靜的小美喵～

愉快的呼嚕聲～

揣著前爪睡～

豪放派睡姿

五官靠向右下側。 → 攤開的前腿。 → 後腿肌肉鼓起。 →

打個大大的哈欠～

夢見自己在飛！

伸個奇怪的懶腰～

迷迷糊糊～

宿醉⋯⋯

喵星人一天有2/3的時間都在睡覺，攤開睡則表示喵星人對環境非常放心。

翻個身繼續睡～

靠著抱枕睡得更香～

愜意～

美夢中～

要睡在暖和的地方

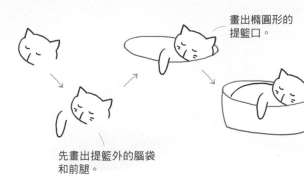

先畫出提籃外的腦袋和前腿。

畫出橢圓形的提籃口。

用一組組的小弧線畫出提籃的紋路。

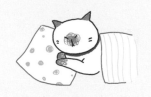

鑽進被窩裡～

更多奇怪又可愛的睡姿

作為喵生的頭等大事，睡得舒服才最重要。

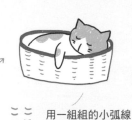

身體180°扭轉的睡姿～

坐著坐著就睡著了～

喂～頭掉地上啦！

輕鬆適應盒子的形狀！

互相擁抱來取暖～

掛在椅背上睡～

睡到流口水～

3.2 玩瘋了的貓

貓咪玩耍的時候姿態靈活多變，一起來學習一些典型的貓咪玩耍動態吧！

逗貓秘笈

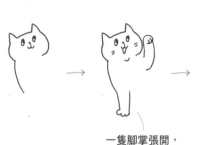 → → →

一隻腳掌張開，
一隻抓握。

身體和大腿蹲坐
成一條弧線。

布老鼠逗貓棒

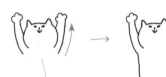 → → →

五官靠上，手掌
向上張開。

大腿鼓起。

"自助" 逗貓棒

逗貓棒總能引起貓咪的玩耍興趣，
是逗貓必選的玩具。

準備……

軟毛梳也是
貓貓最愛～

叮叮響的鈴鐺

飛撲！

越捉越開心

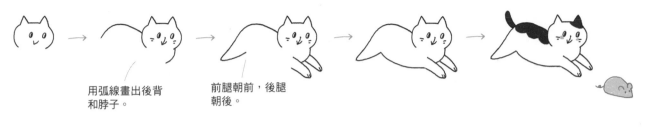

用弧線畫出後背和脖子。

前腿朝前，後腿朝後。

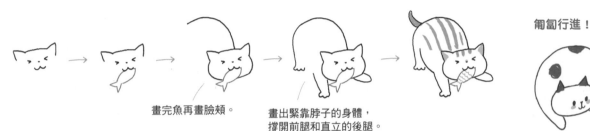

畫完魚再畫臉頰。

畫出緊靠脖子的身體，撐開前腿和直立的後腿。

匍匐行進！

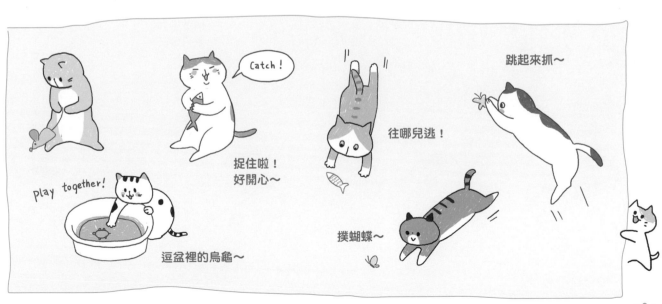

play together!

逗盆裡的烏龜～

Catch!

捉住啦！
好開心～

往哪兒逃！

撲蝴蝶～

跳起來抓～

33

玩皮球

五官靠下，前腿緊挨腦袋。

後腿內拐。

妖嬈的身姿～

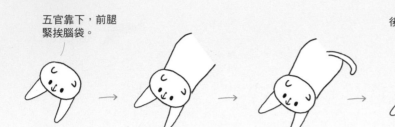

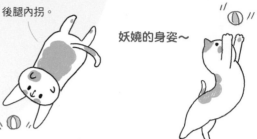

開心追逐～

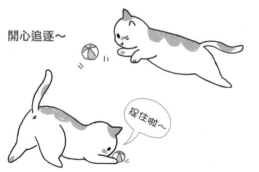

捉住啦～

站立式捉皮球！

抱著瑜伽球滾來滾去～

玩毛巾

一邊玩一邊緊張地弓起身體～

小心路過～

走近觀察～

玩起來～

無敵破壞王

用小圓和幾組排線畫出毛線球。

 → 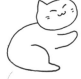 → 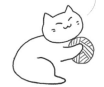 → →

先畫腦袋和前爪。

臀部線條向地面平緩地過渡。

畫幾根散開的線頭。

這下好了吧！

喵星人對滾來滾去的小東西或者繩子之類的物品有著莫名的執念～

喵大王請嘴下留情！！

更多玩耍技能

啊，肥皂泡泡～

把自己掛起來～

也很愛和花花草草玩～

很愛爬高

3.3 躲貓貓的貓

躲貓貓的貓咪小心翼翼的樣子很可愛，來看看貓咪都是怎麼躲的吧！

躲在牆邊

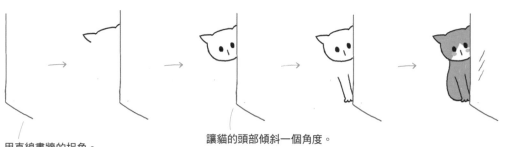
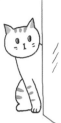

身體還可以再
扭一扭～

用直線畫牆的拐角。

讓貓的頭部傾斜一個角度。

蹲著悄悄觀察～

偷偷伸出腦袋～

趴著躲在牆角

探出腦袋～

準備偷襲

躲在灌木叢後面

躲在盒子裡～

躲在雪地裡想偷
襲鳥兒～

躲在樹後觀察

偷偷觀察

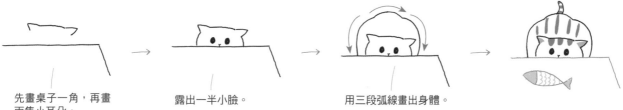

先畫桌子一角，再畫
兩隻小耳朵。 → 露出一半小臉。 → 用三段弧線畫出身體。 →

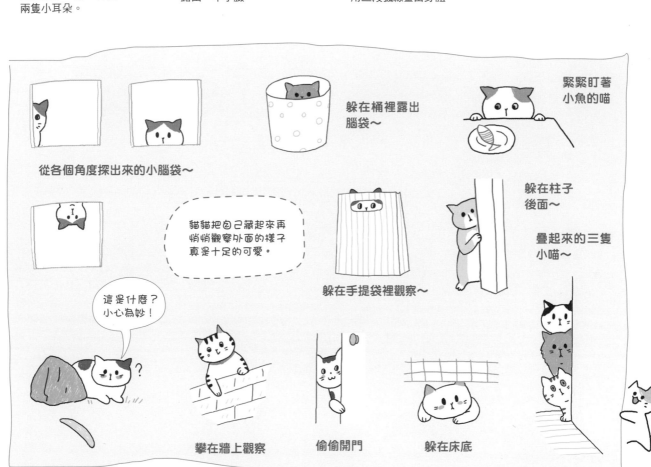

從各個角度探出來的小腦袋～

躲在桶裡露出
腦袋～

緊緊盯著
小魚的喵

貓貓把自己藏起來再
悄悄觀察外面的樣子
真是十足的可愛。

躲在手提袋裡觀察～

躲在柱子
後面～

疊起來的三隻
小喵～

這是什麼？
小心為妙！

攀在牆上觀察 偷偷開門 躲在床底

你看不見我

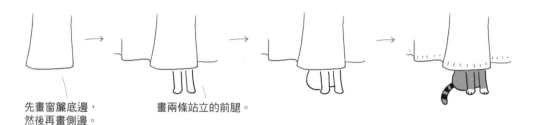

先畫窗簾底邊，
然後再畫側邊。

畫兩條站立的前腿。

以為自己不會
被發現～

先畫書的外輪廓。

加上書本的厚度。

畫上半圓形的貓臉。

鑽到櫃子底下～

藏在抽屜裡～

喂，還是看
得到你啊！

鑽進地毯下面～

睜起眼睛是不
是別人就看不
見本大王了？？

喵星人總是低估
了自己的體型～

38

3.4 發脾氣的貓

貓發怒時，會出現耳朵豎起或壓低、炸毛、弓起或趴下身體、怒吼等狀態。

常見的發脾氣動作

用鋸齒線畫豎起的毛。

四肢朝前。

背腹部弓起。

眼睛豎起表示憤怒。

背部彎成弧形。

拉寬嘴巴，下邊畫上倒三角形尖牙。

貓咪討厭這個動作。

四肢向兩側蹬開。

嘴巴緊閉，氣憤地歪到一邊。

一隻前腿短一點並朝內，呈現走動樣貌。

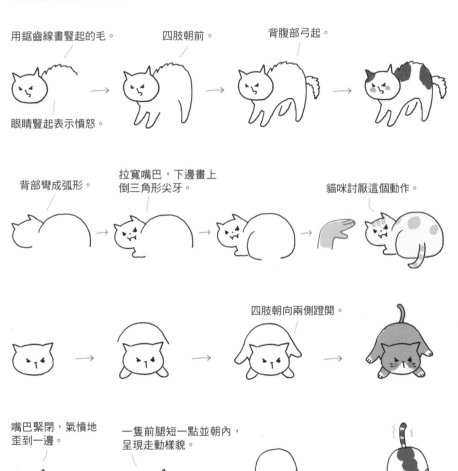

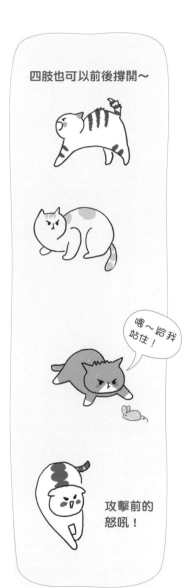

四肢也可以前後撐開～

喂～給我站住！

攻擊前的怒吼！

憤怒是一種態度

不要穿這麼醜的衣服！

woo—woo—

超討厭吸塵器～

什麼味道，好難聞！

貓咪在受到威脅、打擾、侵犯時，就會生氣或發怒。

尾巴不耐煩地敲打地面～

開戰吧！

心情超不爽的！

進擊的喵星人！

獅吼功！

咬你咬你！

I'm sorry!

快要撲上來咬人啦！

用怒吼震懾對方！

哇嗚—

40

讓我們決鬥吧

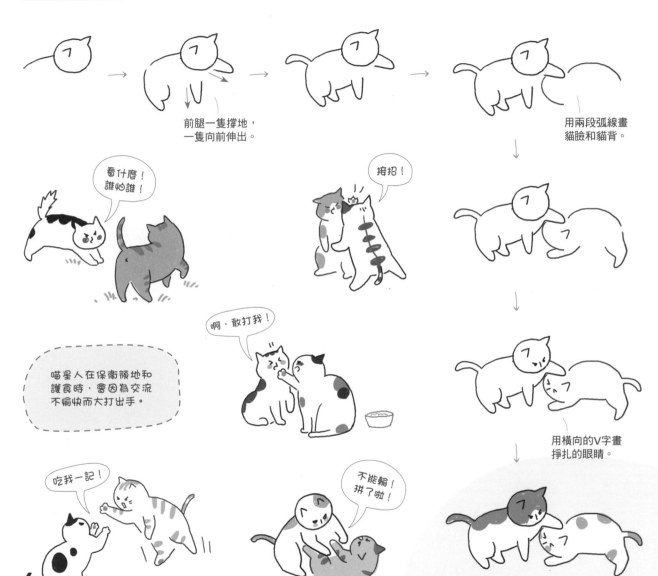

前腿一隻撐地，
一隻向前伸出。

用兩段弧線畫
貓臉和貓背。

看什麼！
誰怕誰！

掐招！

用橫向的V字畫
掙扎的眼睛。

啊，敢打我！

喵星人在保衛領地和
護食時，會因為交流
不愉快而大打出手。

吃我一記！

不能輸！
拼了啦！

3.5 磨爪子的貓

喵星人磨爪子時常常會伸展四肢，前腿趴低，後腿撐開，表情認真而專注，而此時的牠們也是很可愛的。

常見的磨爪動作

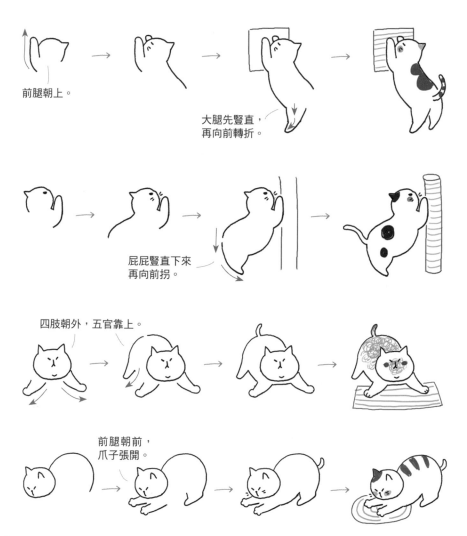

前腿朝上。

大腿先豎直，再向前轉折。

屁屁豎直下來再向前拐。

四肢朝外，五官靠上。

前腿朝前，爪子張開。

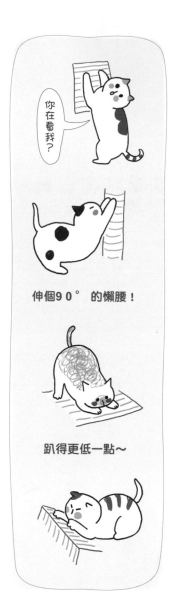

你在看我？

伸個90°的懶腰！

趴得更低一點～

磨爪好伴侶

魚形的磨爪玩具

給花瓶包裹一層
粗糙的麻繩～

三角形抓板～

想要買到一個貓咪喜歡的貓爪板，是要用心
挑選的喲！

掛上毛球或老鼠玩具，會讓貓咪
更有玩的興趣哦～

球形貓抓板～

團形貓抓板～

樹樁形貓抓板～

滾筒形貓抓板～

大王，爪下留情

前腿彎折朝上，
爪子張開。

用三段弧線連出身
體形狀。

倒著也能抓！

毀樹小能手！

抓板凳！

抓地毯！

喵星人喜歡挑粗糙結實
的表面來磨爪，阻止喵
星人的抓撓是一項艱
巨、鬥智鬥勇的任務。

抹上貓咪不喜歡
的味道，可以防
止貓咪抓撓！

被抓破的墊子、沙發、窗簾…

或者在專屬的貓抓板上
抹上貓咪喜歡的氣味～

3.6 賣萌的小貓

小貓無時無刻不是萌萌噠，最喜歡它們瞪大眼睛的小模樣，
而且頭比身體比例大些的話，會讓小貓看起來更萌一些哦！

元氣滿滿小萌貓

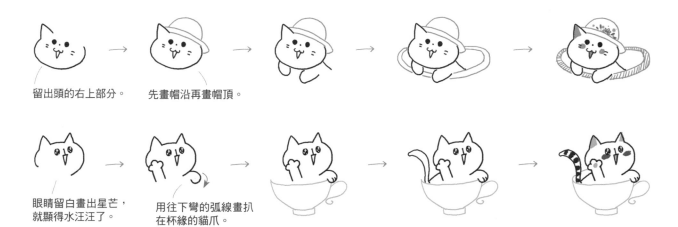

留出頭的右上部分。　　先畫帽沿再畫帽頂。

眼睛留白畫出星芒，
就顯得水汪汪了。

用往下彎的弧線畫扒
在杯緣的貓爪。

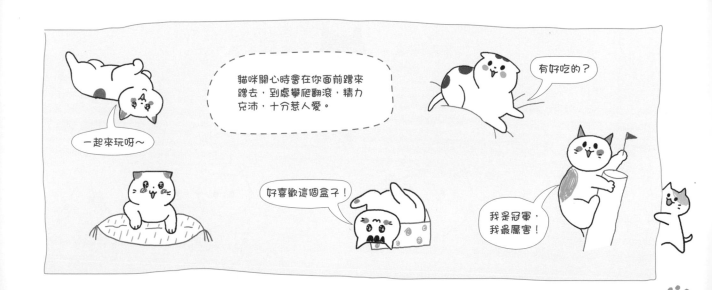

一起來玩呀～

貓咪開心時會在你面前蹭來
蹭去，到處攀爬翻滾，精力
克沛，十分惹人愛。

有好吃的？

好喜歡這個盒子！

我是冠軍，
我最厲害！

45

呆萌系

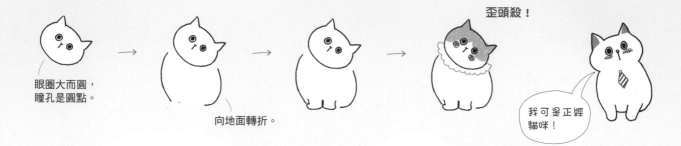

眼圈大而圓，
瞳孔是圓點。

向地面轉折。

歪頭殺！

我可是正經貓咪！

嘴角向下撇，更顯呆萌。

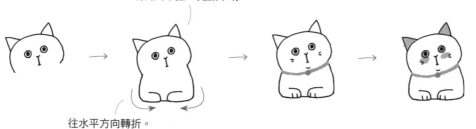

往水平方向轉折。

紅紅的小臉蛋～

靜靜地看著你！

求摸摸～

求小魚乾～

呆萌小黑喵～

先畫好形狀再填上黑色，
白色嘴鼻用高光筆畫。

可愛姐妹花～

好香啊！
我要吃！

蝴蝶結控

 → → → →

畫完左邊頭形後，在右邊畫上一個蝴蝶結。

貓爪向兩邊拐。

 可愛麼？

優雅小美喵～

喵喵小丫頭～

萌爪控

記錄下貓咪萌爪的瞬間～

你們好呀～

愛乾淨的小喵～

招財小喵～

 47

變裝小可愛

卡哇伊～

紳士喵！

逗比小喵～

※很逗，有點犯二犯傻，
　有點可愛。

公主殿下～

我是大英雄！

生日快樂～

萬聖節小喵～

用波浪線和弧線畫出
半圓形的蕾絲邊。

→

→

→

磨人的小妖精

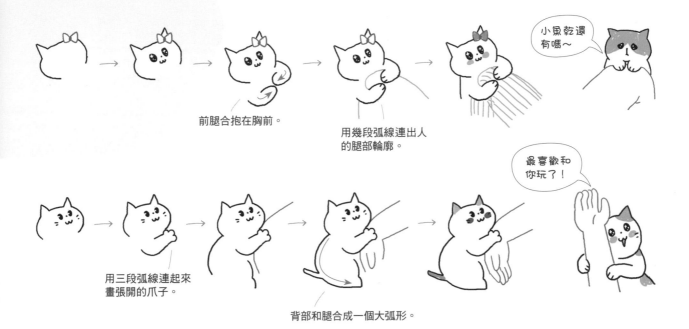

前腿合抱在胸前。

用幾段弧線連出人的腿部輪廓。

小魚乾還有嗎～

用三段弧線連起來畫張開的爪子。

背部和腿合成一個大弧形。

最喜歡和你玩了！

溫暖的抱抱～

喵星人撒起嬌來，兩腳獸的心都會化掉，還有什麼不能答應的！

好激動！

阿姨，還有兒童票嗎？

沒吃飽，再來一罐……

我可以吃嗎？

49

3.7 吃東西的貓

貓咪在吃東西時通常頭很低，背部弓起，還會有很多可愛的小神態。
下面來學習貓咪各個角度的吃東西的動作吧！

基本吃相的畫法

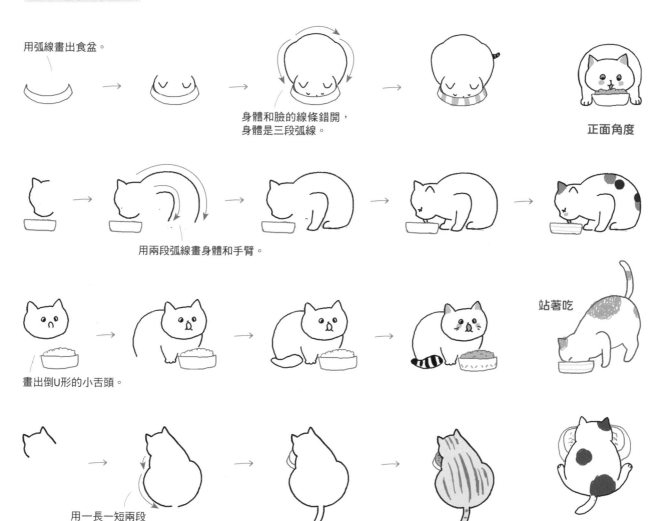

用弧線畫出食盆。

身體和臉的線條錯開，
身體是三段弧線。

正面角度

用兩段弧線畫身體和手臂。

畫出倒U形的小舌頭。

站著吃

用一長一短兩段
弧線畫身形。

兩腿攤開趴著吃～

沒有比吃更重要的事

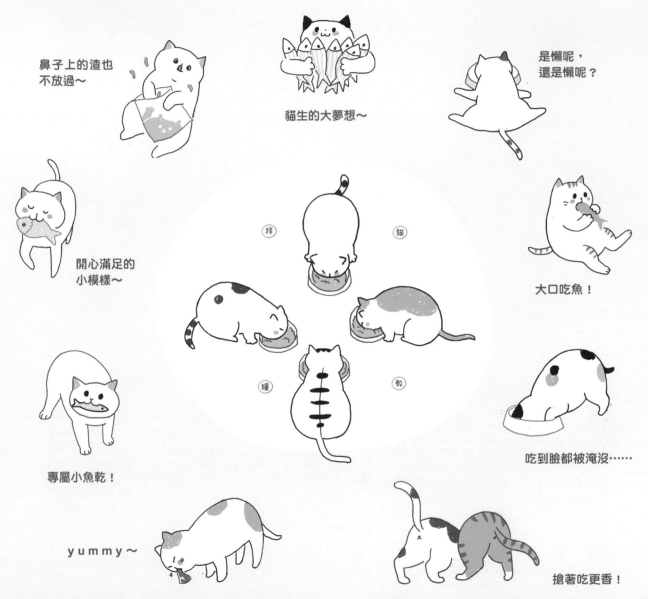

鼻子上的渣也
不放過～

貓生的大夢想～

是懶呢，
還是懶呢？

開心滿足的
小模樣～

大口吃魚！

專屬小魚乾！

吃到臉都被淹沒……

yummy～

搶著吃更香！

饞貓

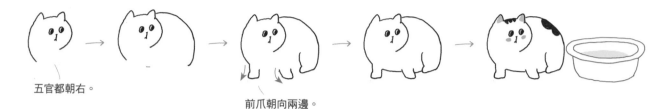

五官都朝右。

前爪朝向兩邊。

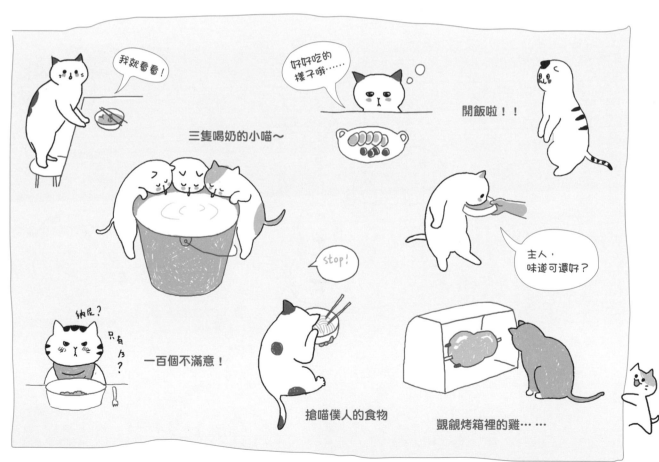

我就看看！

好好吃的
樣子哦……

三隻喝奶的小喵～

開飯啦！！

stop!

主人，
味道可還好？

納尼？

只有ㄋㄟ？

一百個不滿意！

搶喵僕人的食物

覬覦烤箱裡的雞……

偷吃貓

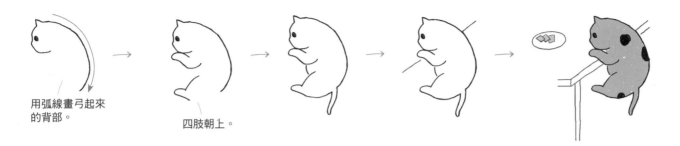

用弧線畫弓起來
的背部。

四肢朝上。

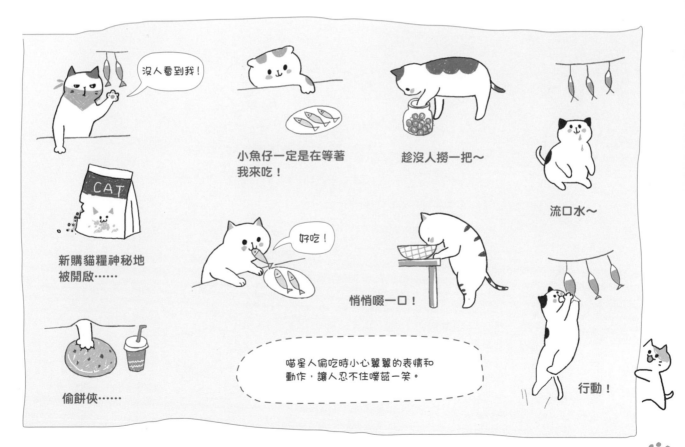

沒人看到我！

小魚仔一定是在等著
我來吃！

趁沒人撈一把～

流口水～

CAT

新購貓糧神秘地
被開啟……

好吃！

悄悄啜一口！

偷餅俠……

喵星人偷吃時小心翼翼的表情和
動作，讓人忍不住噗哧一笑。

行動！

不挑食的喵大王

用C形弧線畫張開的嘴。

畫好香蕉再畫
後面的臉型。

 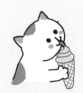

吸麵條～

偶爾嚐嚐僕人的壽司～

最愛奶味小食品～

啃草喵～

有些貓咪不挑食，什麼都要
嚐一嚐，所以貓不能吃的食
品一定要藏起來哦！

嗯嗯～讓我
嚐一口！

樹葉是什麼味道？

仙人掌也啃？

甜甜的！

祖傳技能——吃老鼠！

54

3.8 搔癢癢的貓

搔癢癢的貓常會瞇起眼睛，仰起頭，扭曲的身體看起來特別可愛有趣，但動作繪製的難度會有所增加。

搔癢癢姿勢大全

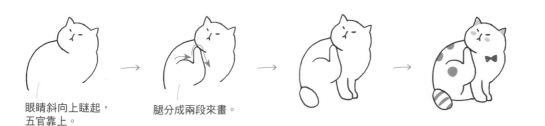

眼睛斜向上瞇起，五官靠上。

腿分成兩段來畫。

脖子還能再往後仰一些。

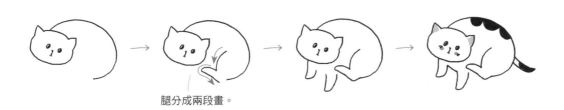

腿分成兩段畫。

身體動作有微妙的變化。

喵星人搔癢癢通常是因為對跳蚤或蟎蟲等生物過敏。

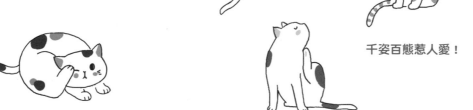

千姿百態惹人愛！

55

蹭癢大法

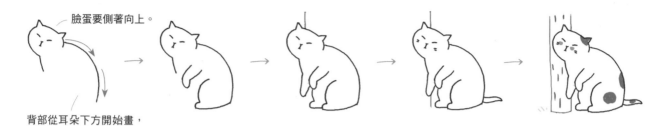

臉蛋要側著向上。

背部從耳朵下方開始畫，
然後向下轉折。

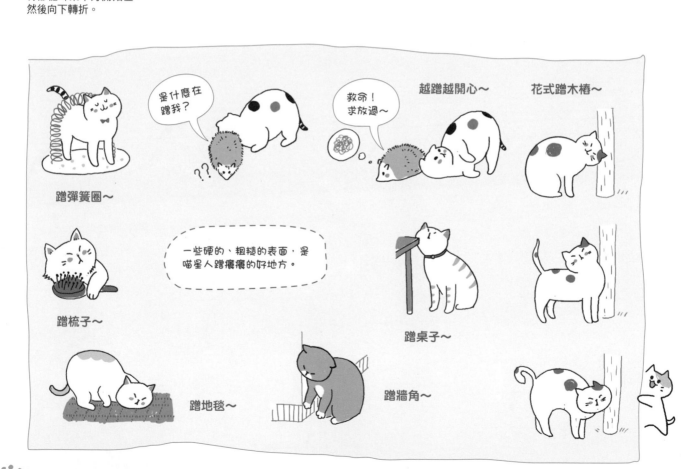

蹭彈簧圈～

是什麼在蹭我？

越蹭越開心～

花式蹭木椿～

救命！求放過～

蹭梳子～

一些硬的、粗糙的表面，是喵星人蹭癢癢的好地方。

蹭桌子～

蹭地毯～

蹭牆角～

你開心就好啦

快來擄人家～

miaou～

舒服～

出其不意來一口！

ouch！

眼睛斜向上彎，
表現笑的表情。

《論一隻肥貓是如何撓癢癢的》

根本撓不到……

圓形身體和
橢圓形腿組
合起來。

Good job！

Boss貓！

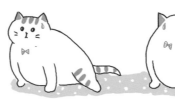

把喵主子撓舒服是
作為喵僕人的基本
素養。

請把本大王撓
舒服！謝謝～

3.9 鑽箱子的貓

貓咪鑽箱子時有非常多的動態可以表現，囧的、萌的，簡直畫不完！
這裡要重點學習如何將箱子和身體搭配得當。

就愛紙箱

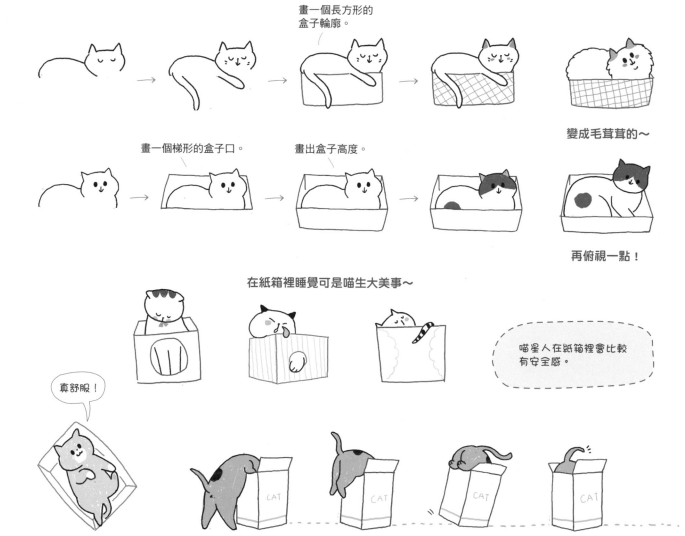

畫一個長方形的盒子輪廓。

變成毛茸茸的～

畫一個梯形的盒子口。

畫出盒子高度。

再俯視一點！

在紙箱裡睡覺可是喵生大美事～

喵星人在紙箱裡會比較有安全感。

真舒服！

58

玩紙箱的不良示範

欺負小紙盒！

惡意賣萌！

找不著唄！

體型不適！

組隊冒險！

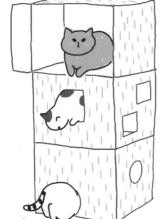

請勿食用！

強行開孔！

帶著箱子去旅行！

頭頂裝飾！

盆盆罐罐無所不鑽

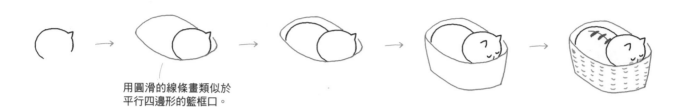

用圓滑的線條畫類似於
平行四邊形的籃框口。

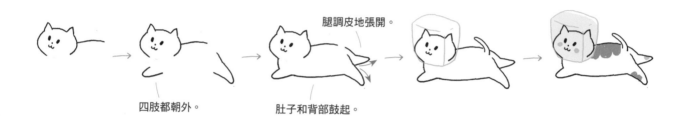

四肢都朝外。　　　　　肚子和背部鼓起。　　腿調皮地張開。

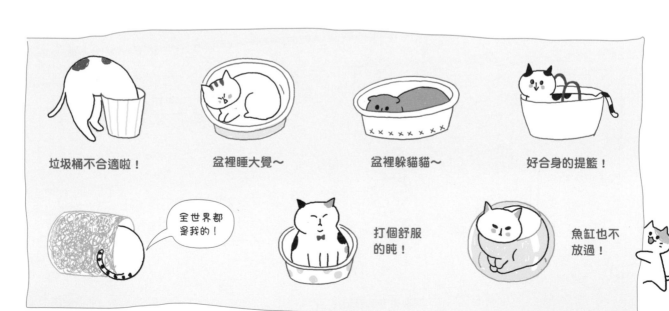

垃圾桶不合適啦！　　盆裡睡大覺～　　盆裡躲貓貓～　　好合身的提籃！

全世界都
是我的！

打個舒服
的盹！

魚缸也不
放過！

袋子控

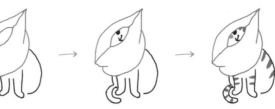

用交錯的曲線畫口袋
的形狀和褶皺。

一袋貓！

 小得意！

口袋電梯！

耶，我飛起來了！

 快讓我躲一躲！

睡個美容覺～

 觀眾朋友你們好！

兩腳獸的惡作劇！

用梯形來畫紙袋
的外形。

鴕鳥？
把頭藏起來！

老闆，再續一杯

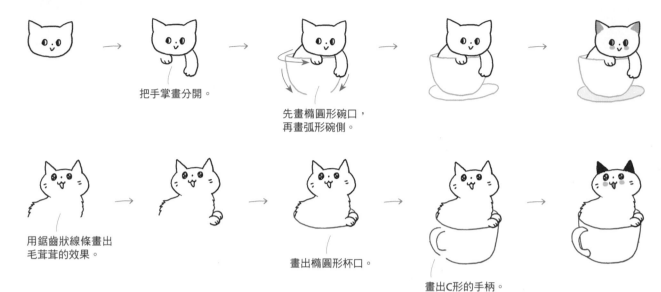

把手掌畫分開。

先畫橢圓形碗口，
再畫弧形碗側。

用鋸齒狀線條畫出
毛茸茸的效果。

畫出橢圓形杯口。

畫出C形的手柄。

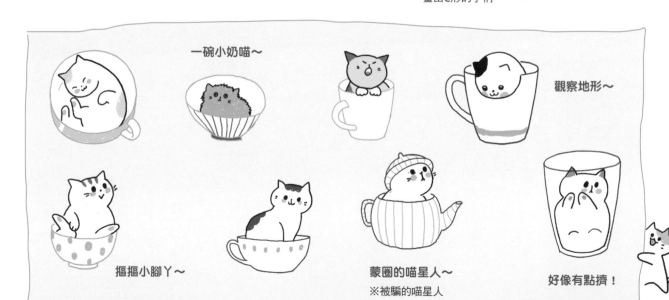

一碗小奶喵～

觀察地形～

摳摳小腳丫～

蒙圈的喵星人～
※被騙的喵星人

好像有點擠！

62

3.10 受驚嚇的貓

受驚嚇的貓咪常常有，背弓起，尾巴豎起或者壓低，頭也放低，耳朵下壓，表情呆住等，比較顯著的特徵。

小心謹慎

五官朝上，耳朵往兩邊壓低。

背部弓起。

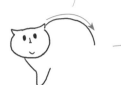

弓起背，四腳踮起！

耳朵朝後。

害怕！

趴在地上縮成一團～

弓起背，仰著頭！

害怕地抱緊樹枝！

躲起來～

那是什麼？

小心靠近！

只因為在人群中多看了你一眼

後半身騰空而起！

打翻牛奶！

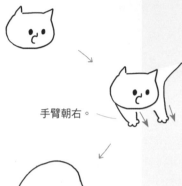

手臂朝右。

被香蕉嚇到！

自己嚇自己！

兩腿張開。

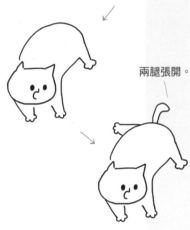

喵星人遇到突發狀況常常反應過度激動，會條件反射地跳起來。

這是神馬東西？

嚇飛起！

蛤？

頭向上歪。

O形嘴巴表示驚訝。

手臂分為兩段彎折。

蛤？

蛤？

蛤？

蛤？

蛤？

震驚的樣子太逗了～

懵圈

耳朵朝後。

前腿稍微朝前。

尾巴豎起。

愿愿的小模樣！

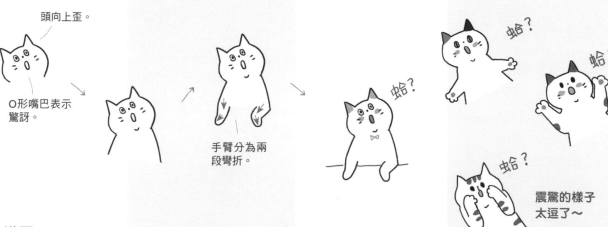

（ 無聊的兩腳獸。 ）

四肢都僵住了

鏡子裡誰？

WTF！

Oh my god！

3.11 好奇的貓

喵星人天生好奇，除了逗弄小鳥、小魚，還喜歡鑽進各種奇奇怪怪的地方。
一起來學習或囧或萌的好奇貓咪的畫法吧！

非捉住不可

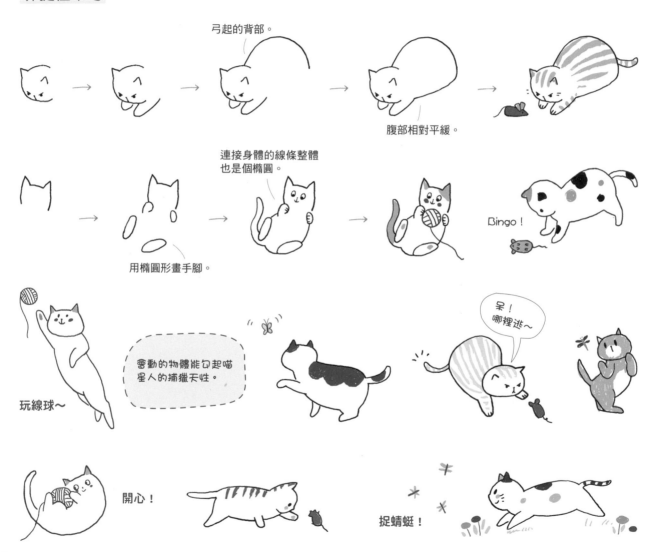

弓起的背部。

腹部相對平緩。

連接身體的線條整體也是個橢圓。

用橢圓形畫手腳。

Bingo！

玩線球～

會動的物體能勾起喵星人的捕獵天性。

呆！
哪裡逃～

開心！

捉蜻蜓！

什麼都要碰一碰

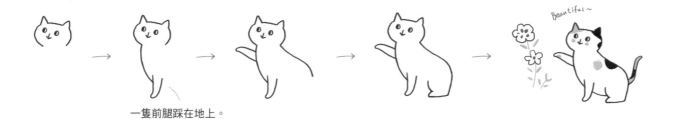

一隻前腿踩在地上。

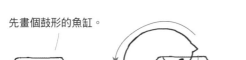

先畫個鼓形的魚缸。

畫出弧形的背部和臉。

前腿搭在魚缸上，
後腿腳尖踮起。

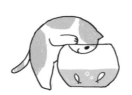

逗小兔子～

會飛的鼠？

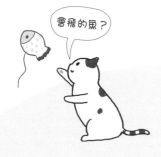

玩紙卷

趁主人不在……

抓毽子

對方來路不明的話，喵
星人總會一探究竟。

可以捉嗎？

最愛觀察

 眼睛瞪得大大的。

 俯視角度下，身體畫小一些。

 專心看書的喵～

 後腿和背部都鼓起。

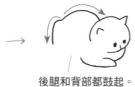

 wow!

Hi～

好奇的喵星人會時而警覺，時而饒有興趣地觀察周圍的動靜。

 ?

 你是誰！

 發生了什麼事！看個熱鬧。

 很神奇的樣子～

愛玩電腦

買買買……

看得聚精會神的喵～

總要鑽進奇怪的地方

溜進滾筒洗衣機…

先畫出直線
櫃子邊緣。

 → → →

連出壓扁的
身體。

哪裡窄往哪裡鑽～

Help!

這下好了吧！

Miaow～

貓咪為了安全愛鑽進狹
小的空間，看起來又囧
又萌。

卡住了！

3.12 舔毛的貓

貓咪舔毛的時候，什麼高難度的動作都能做到，動作十分有趣。
下面一起來學習和欣賞吧！

舔後腿

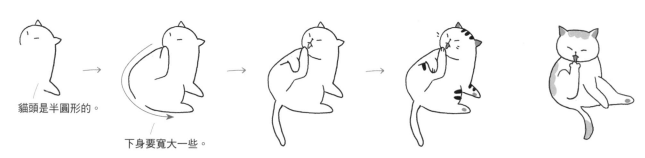

貓頭是半圓形的。

下身要寬大一些。

舔後背

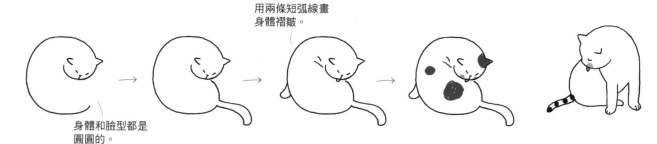

用兩條短弧線畫
身體褶皺。

身體和臉型都是
圓圓的。

大貓舔小貓

被"泰山壓頂"的小喵……

溫馨的一刻～

喵星人非常愛乾淨，常常用
舌頭清潔並梳理自己的毛
髮。而且能為其他貓舔毛還
象徵著權威或者信賴哦！

舔爪子

下巴處留出畫
手的地方。

手臂和手掌分開畫，
再連接起來。

換成左手，再來一遍！

乖乖舔系列～

舔毛可是項大工程～

手背！

手心！

柔軟的喵星
人除了頭頂和
脖子，其他地
方都能舔得到！
真是屬害！

舔毛是一門藝術～

肚子！

舔蛋蛋星人

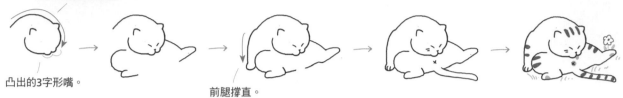

頭到背整體呈弧形。

凸出的3字形嘴。

前腿撐直。

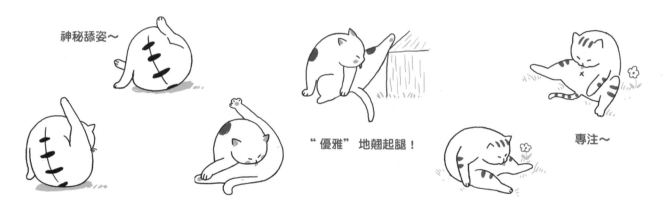

神秘舔姿～

"優雅" 地翹起腿！

專注～

喂，看什麼看

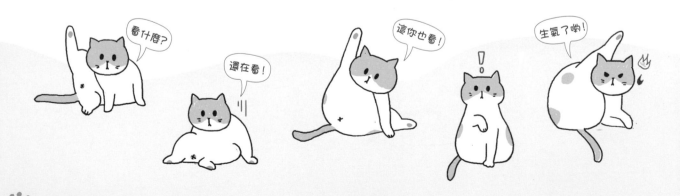

看什麼？

還在看！

這你也看！

生氣了唷！

3.13 放鬆的貓

放鬆的貓咪通常肢體會攤開，神態安靜，而且顯得很慵懶。
下面就來學習畫放鬆的貓咪吧！

常見的放鬆姿勢

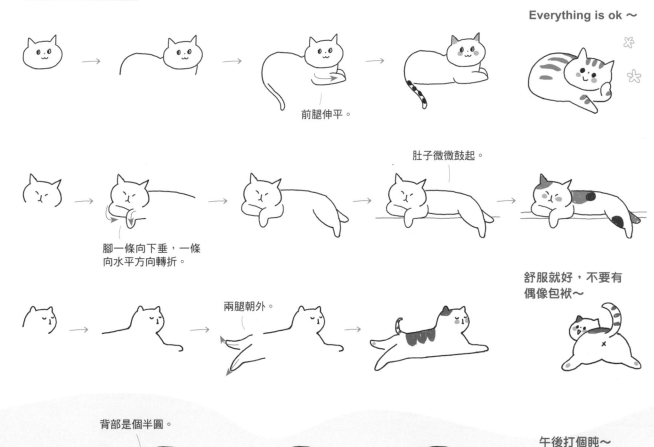

Everything is ok ～

前腿伸平。

肚子微微鼓起。

腳一條向下垂，一條
向水平方向轉折。

兩腿朝外。

舒服就好，不要有
偶像包袱～

背部是個半圓。

午後打個盹～

前腿下垂。

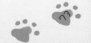

73

累了就瞇一瞇，躺一躺

灌木叢裡打個盹兒～

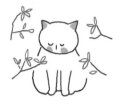

惬意～

呼呼大睡～

在沙發上四肢下垂～

貓咪四肢伸展，或者擺放隨意時，常表示貓咪的心情放鬆。

喜歡待在安全的盒子裡～

各種放鬆姿勢睡大覺～

躺在樹上睡大覺～

先陪我玩一會兒吧！

珍惜身邊的美景

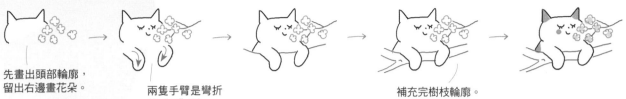

先畫出頭部輪廓，
留出右邊畫花朵。

兩隻手臂是彎折
的"U"形。

補充完樹枝輪廓。

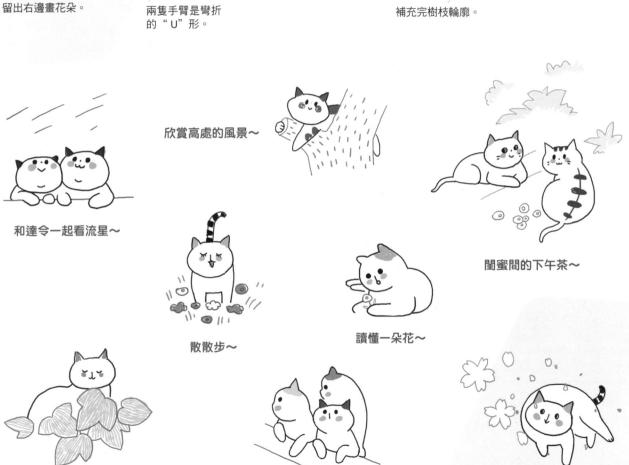

和達令一起看流星～

欣賞高處的風景～

閨蜜間的下午茶～

散散步～

讀懂一朵花～

草叢中隱身的貓咪！

和好盆友一起登高～

櫻花飄落的季節～

生活如此艱難，何不放輕鬆

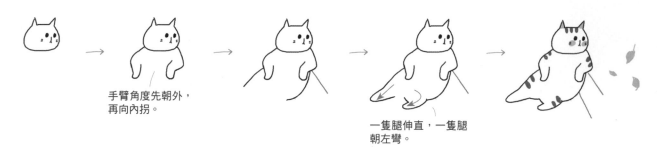

手臂角度先朝外，
再向內拐。

一隻腿伸直，一隻腿
朝左彎。

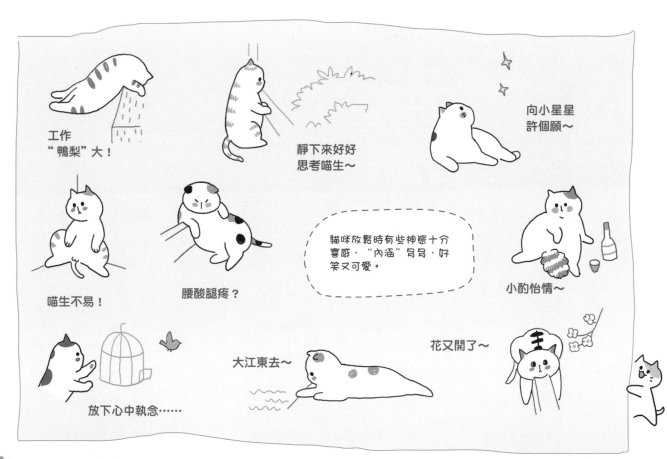

工作
"鴨梨"大！

靜下來好好
思考喵生～

向小星星
許個願～

喵生不易！

腰酸腿疼？

貓咪放鬆時有些神態十分
喜感，"內涵"ㄢㄢ，好
笑又可愛。

小酌怡情～

放下心中執念……

大江東去～

花又開了～

3.14 洗澡的貓

洗澡的貓咪表情豐富，動作多樣，驚恐、不開心、發呆
或者掙扎都是常見的，毛遇水打結的細節也要表現出來。

內心是拒絕的

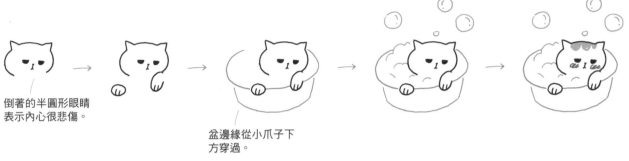

倒著的半圓形眼睛
表示內心很悲傷。

盆邊緣從小爪子下
方穿過。

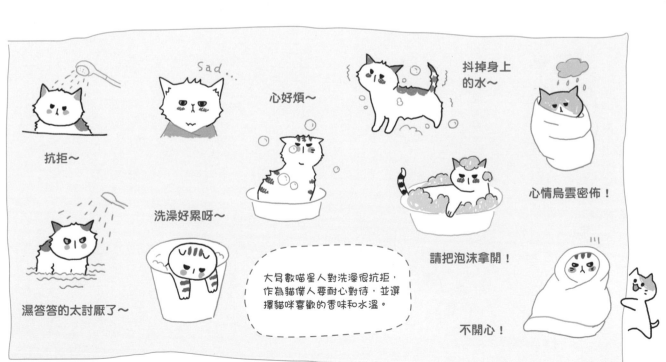

抗拒～

Sad...

心好煩～

抖掉身上
的水～

心情烏雲密佈！

濕答答的太討厭了～

洗澡好累呀～

大多數喵星人對洗澡很抗拒，
作為貓僕人要耐心對待，並選
擇貓咪喜歡的香味和水溫。

請把泡沫拿開！

不開心！

總有刁民想害朕

先留出臉蛋兩邊。

用反向的弧線畫打結的毛。

其他地方也畫出少量打結的毛。

夠了！夠了！

心好累！

你要幹嘛！

總有刁民想害朕

放開本大王！

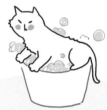

動作快！

救救我！

不洗就不洗！

要命啦！

你別過來！

我愛洗澡

用不規則的梯形
畫出頭巾。

增加頭巾上的褶皺
和邊角。

前爪要搭在盆邊。

用連續的弧線和
圓形畫泡沫。

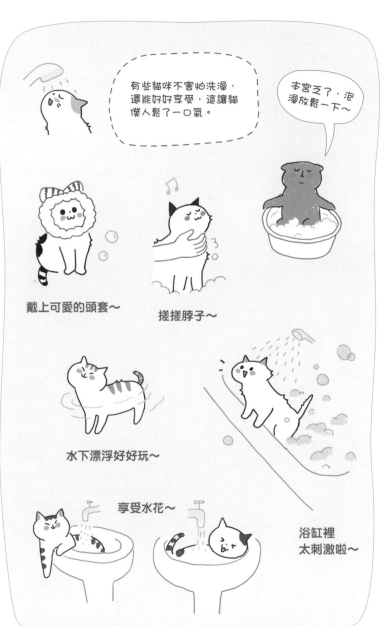

有些貓咪不害怕洗澡，
還能好好享受，這讓貓
僕人鬆了一口氣。

本宮乏了，泡
澡放鬆一下～

戴上可愛的頭套～

搓搓脖子～

水下漂浮好好玩～

享受水花～

浴缸裡
太刺激啦～

生病的小貓看起來楚楚可憐，其中表情的刻畫是重點，
下垂眼、皺眉頭、癟著嘴等可以表現出貓咪不舒服的神態。

貓咪生病了

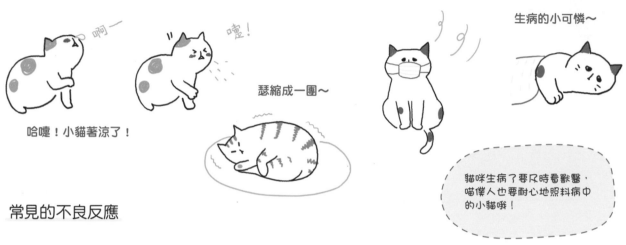

啊—

嚏！

生病的小可憐～

哈啾！小貓著涼了！

瑟縮成一團～

貓咪生病了要及時看獸醫，
喵僕人也要耐心地照料病中
的小貓哦！

常見的不良反應

抓耳撓腮

無精打采

姿勢異常

流口水

食欲不振

嘔吐腹瀉

四肢不穩

病中小貓的畫法

眼睛向下撇。

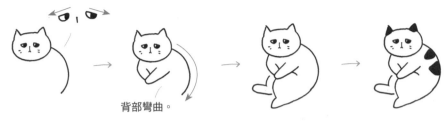

背部彎曲。

耳朵向下耷拉。

從臉側的中間開始畫
身體弧線。

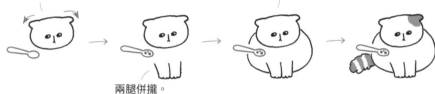

兩腿併攏。

從臉側的中間開始畫
背部，表現頭低垂。

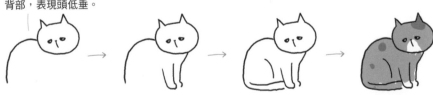

用兩條短分隔號畫
皺起的眉頭。

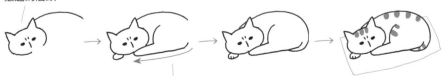

腳伸長到臉下方。

肚子不舒服

病懨懨地趴著～

受了腿傷的小喵～

沒精神，不想動～

81

我不要吃藥

前胸向前鼓起。

用向下凹的弧線畫小嘴，腦袋向後仰。

背部從耳朵下方開始畫，與臉部線條錯開。

腿部向前伸。

檢查耳朵～

必須吃藥！

注射器！

裹上被子防逃跑～

無力抗拒！

戴上頭套防蹭咬～

啊～

在貓頭外部畫一個橢圓形頭套。

畫出下垂的半圓形眼睛。

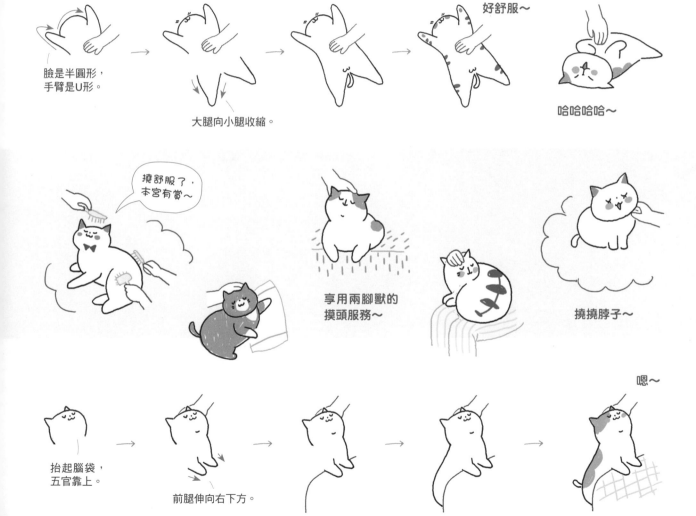

3.16 心滿意足的貓

貓咪感到舒適滿足時，就會姿勢放鬆，一臉開心、享受的表情，瞇起眼睛、微笑的嘴型是最常見的神情。

撓的好有賞哦

臉是半圓形，
手臂是U形。

大腿向小腿收縮。

好舒服～

哈哈哈哈～

撓舒服了，
本宮有賞～

享用兩腳獸的
摸頭服務～

撓撓脖子～

嗯～

抬起腦袋，
五官靠上。

前腿伸向右下方。

心情棒棒der

慵懶的午後，泡上一杯熱茶…

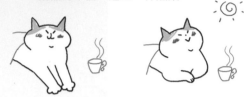

覺得自己好可愛！

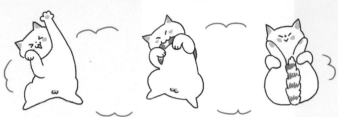

玩high了～

舔毛～

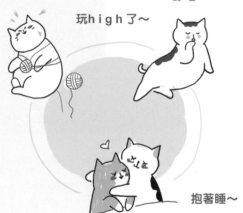

抱著睡～

花間嬉戲的喵～

春天的氣息～

眼睛是倒弧形，
嘴巴是倒3形。

手掌朝前。

貓草、貓薄荷

用發散的弧線畫貓草。

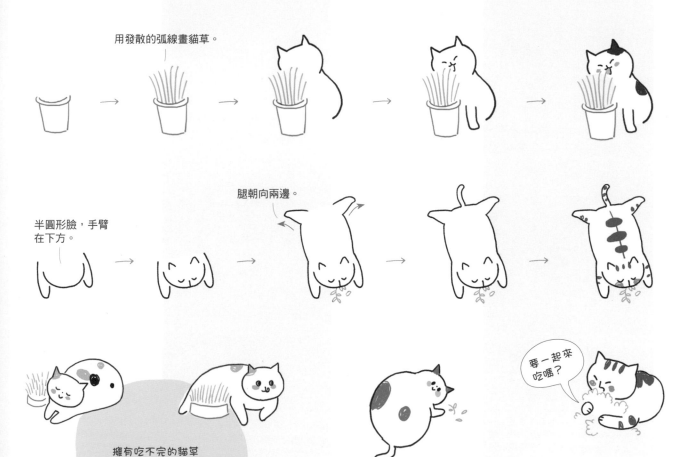

半圓形臉，手臂
在下方。

腿朝向兩邊。

擁有吃不完的貓草
真是幸福～

要一起來
吃嗎？

貓草可以幫助貓咪的腸胃消化
食物，貓薄荷則對貓咪有興奮
刺激的作用。

吃貓薄荷high了的貓咪

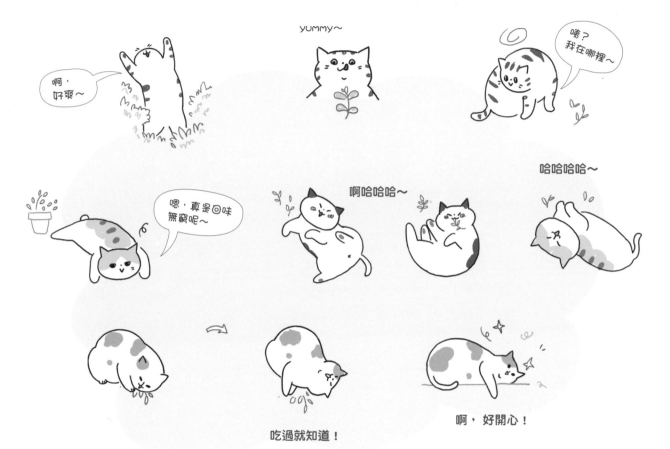

yummy～

啊，好爽～

咦？
我在哪裡～

嗯，真是回味
無窮呢～

啊哈哈哈哈～

哈哈哈哈～

吃過就知道！

啊，好開心！

從背部到腿部是
一個大弧形。

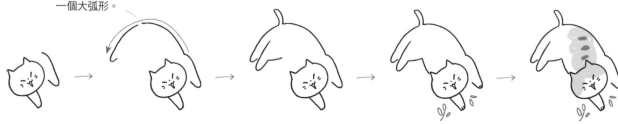

3.17 頭頂萬物的貓

頭上頂著千奇百怪的物體讓貓咪看起來十分逗趣，
為了突出頭頂的裝飾，可以減少身體上的花紋。

頭頂花花草草

兩朵小菊花～

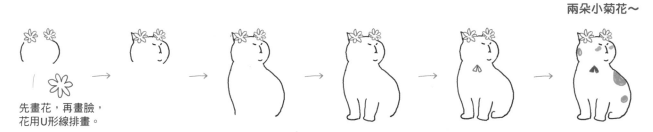

先畫花，再畫臉，
花用U形線排畫。

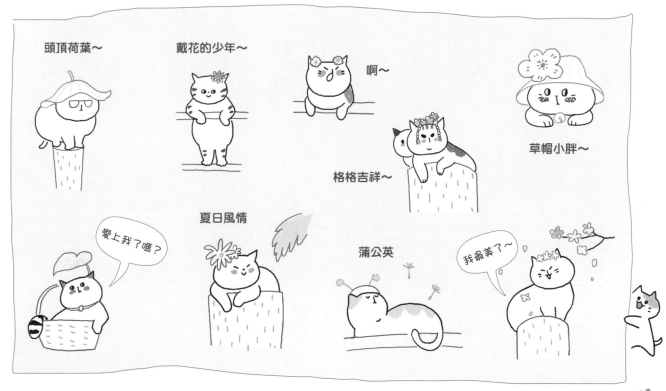

頭頂荷葉～

戴花的少年～

啊～

草帽小胖～

格格吉祥～

夏日風情

愛上我了嗎？

蒲公英

我最美了～

頭頂蔬菜瓜果

 → → → →

桃子頂端有
兩個凸起。

壽星貓～

瓜皮兄弟～

 → → → → →

五官靠上，眼神向下。

橘子皇后～

大酪梨～

背部只出現短短一截，
微微凸起。

 南瓜國王～

番茄大豐收～

一隻淡定從容的貓咪，
才能頂起頭頂的世界。

胡蘿蔔俠～

黃瓜～

高麗菜俠～

葡萄串兒～

帽子達人必修課

Let's go～

臉蛋和五官朝向
左上方。

仰視的木樁頂部
是弧形。

用曲線連成尖角，
畫飄起的披風。

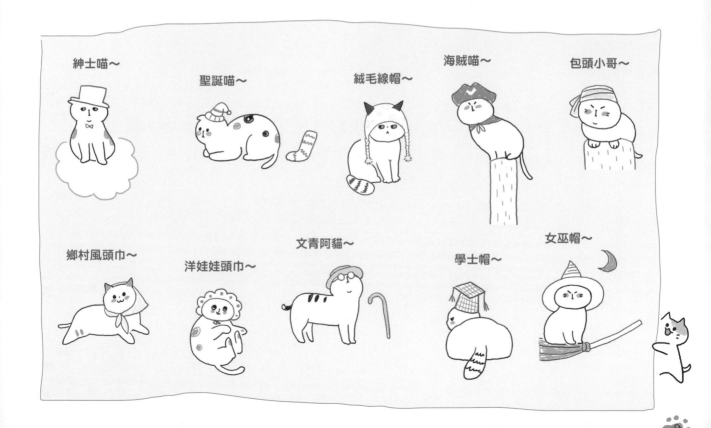

紳士喵～

聖誕喵～

絨毛線帽～

海賊喵～

包頭小哥～

鄉村風頭巾～

洋娃娃頭巾～

文青阿貓～

學士帽～

女巫帽～

不許笑

眼鏡上邊的弧度比下邊要小。

嘴鼻緊靠眼鏡下方。

酷不酷？

請不要崇拜我～

短髮貓～

革命貓～

雙馬尾～

老佛爺～

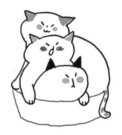

貓貓疊羅漢～

下半身擠壓成一個大弧形。

小碗傾斜，貓臉朝上，後腦勺鼓起。

兩腳獸你給我等著！

3.18 體操全能的貓

這裡主要展示貓咪奔跑、跳躍的活潑動態，
下面來學習如何畫出生動的運動貓咪吧！

100公尺短跑

各就各位——

小黃拼盡了全身的力氣！

漂亮的飛躍～

小藍騰空而起～

身姿十二萬分矯健！

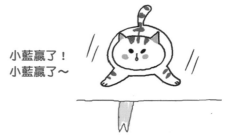

小藍贏了！
小藍贏了～

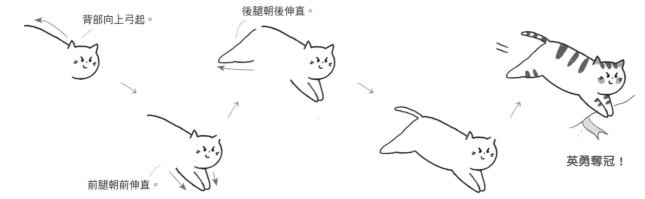

背部向上弓起。

後腿朝後伸直。

前腿朝前伸直。

英勇奪冠！

田徑組的風采

跨圍牆比賽

騰起！

成功跨過！

神情專注！

起勢！

這一刻感覺自己在翱翔～

平穩落地！

跳遠比賽

小黑花奮力騰起！

實力大將小黃點！

小黑花準備就緒！

完美的側身翻！

92

捉蝴蝶比賽

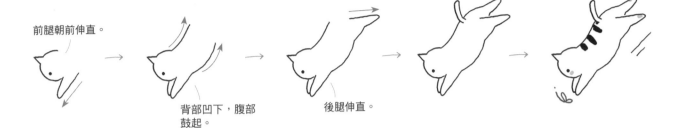

前腿朝前伸直。

背部凹下，腹部
鼓起。

後腿伸直。

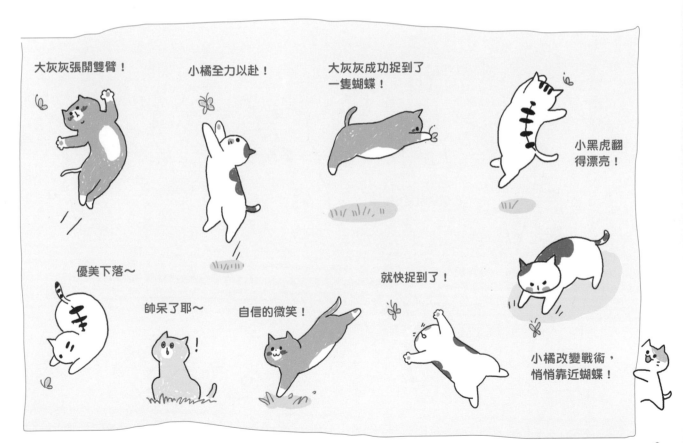

大灰灰張開雙臂！

小橘全力以赴！

大灰灰成功捉到了
一隻蝴蝶！

小黑虎翻
得漂亮！

優美下落～

帥呆了耶～

自信的微笑！

就快捉到了！

小橘改變戰術，
悄悄靠近蝴蝶！

玩皮球比賽

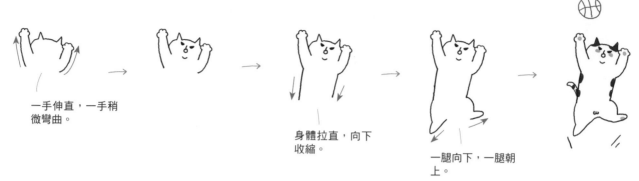

一手伸直，一手稍微彎曲。

身體拉直，向下收縮。

一腿向下，一腿朝上。

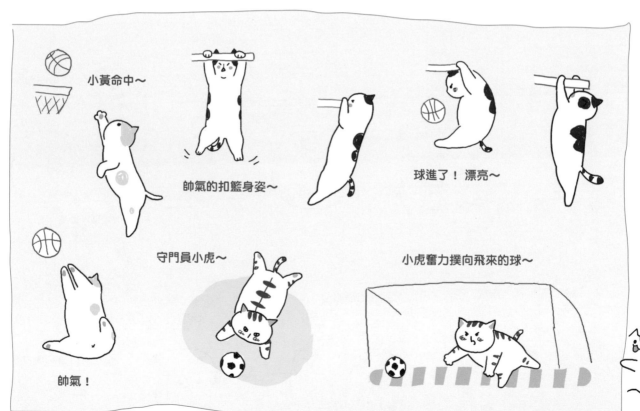

小黃命中～

帥氣的扣籃身姿～

球進了！漂亮～

帥氣！

守門員小虎～

小虎奮力撲向飛來的球～

貓咪還有更多好玩、可愛的特質，一起來發現吧！

天才邏輯的喵星人

你高興就好～

孤獨的貓窩～

飲水器白買了～

兩腳獸不要擅自揣摩喵大王的想法，因為原則只有一個——"本喵高興"。

大王的臉最小了～

你管我怎麼睡！

大王，你已經不是小喵了～

怎不吃你自己的呢！

我不是一隻尋常貓～

這……

黏到膠布的貓

瞬間變成了趴趴貓！

感覺不會走路了！

黏在肚皮上，
肚子就縮起來～

啊，腳上是什麼！

貓咪的毛十分敏感，黏上膠布後身體就失去了協調性。

啊，什麼東西在我後面！咬你～

夾著脖子貓咪就
一動不動了～

瘸著腿走路～

背部線條斜向下凹下，
拉長。

→ 前腿撐地。

→ 後腿壓縮。

拖著身體走～

登高望遠的冒險家

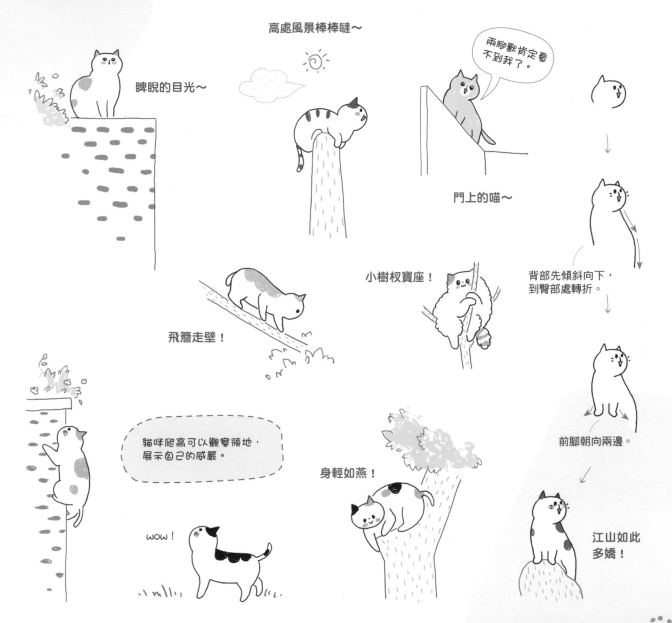

文藝貓

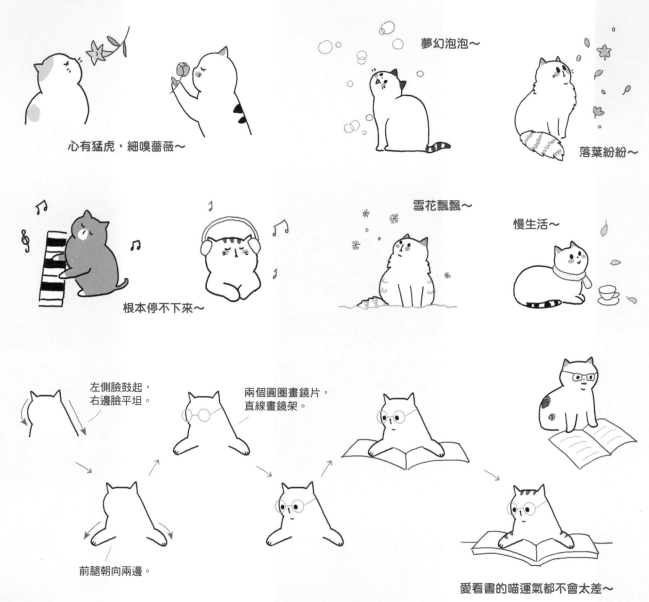

心有猛虎，細嗅薔薇～

夢幻泡泡～

落葉紛紛～

根本停不下來～

雪花飄飄～

慢生活～

左側臉鼓起，
右邊臉平坦。

前腿朝向兩邊。

兩個圓圈畫鏡片，
直線畫鏡架。

愛看書的喵運氣都不會太差～

明星喵

"不爽貓" Tardar

眼睛是扁扁的
倒半圓形。

 → 眉頭皺起，嘴巴
向下撇。

 → → 用繞圈筆觸畫不爽
貓漸變的毛色。

永遠的貓叔

臉很大，眼睛
瞇起來。

 → → →

"紅小胖" Snoopy

眼睛又大又黑，
鼻、嘴、耳較小。

用兩段弧線畫縮緊
的身體。

 → → →

"驚訝貓" Banye

嘴巴下方有一撮
O形的毛。

 → → → →

小黑喵Gimo

小小的折耳，臉是大大的橢圓，眼睛又大又圓。

 → → →

大眼萌貓Suzume

大眼睛，腦袋歪向一邊。

 → → →

獨特的 " 雙面貓 "
維納斯

健壯的
" 冒險貓 " Burma

囧囧呆頭呆腦的
" 囧臉貓 " Sam

100

喵星人穿搭指南

"女王" 喵

 → → → →

先畫耳朵，再畫
頭頂皇冠。

用波浪線畫領邊。

用波浪線畫裙邊，
用弧線畫出袖口。

蕾絲邊的家居服～

高領束身衣

威風凜凜的俄羅斯
貂皮大毛帽～

可愛護士裝

清新的過肩小披風

小兔兔連體衣

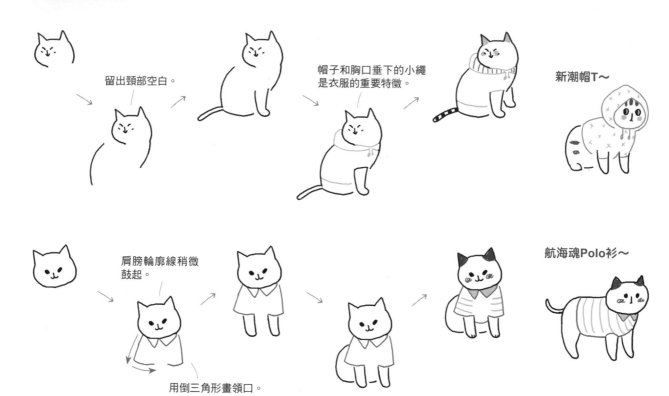

留出頸部空白。

帽子和胸口垂下的小繩
是衣服的重要特徵。

新潮帽T～

肩膀輪廓線稍微
鼓起。

航海魂Polo衫～

用倒三角形畫領口。

老派酷炫的勁裝～

You look good.

Cool!

穿上衣服的貓貓形
象變得擬人化了，
可愛又具喜感。

交流穿衣心得！

10% off

3.20 貓貓和貓貓

貓貓們在一起，喜怒哀樂的動態就更豐富了。
貓的基本畫法與前面相同，需要注意貓和貓之間動作的協調。

秀恩愛的貓貓

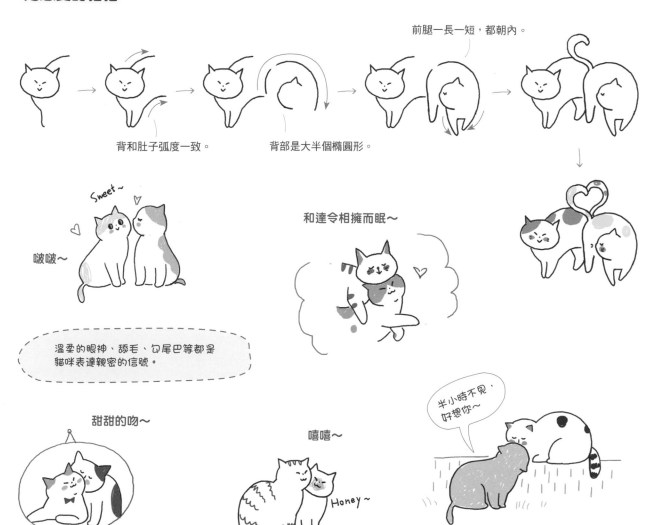

前腿一長一短，都朝內。

背和肚子弧度一致。

背部是大半個橢圓形。

Sweet～

啵啵～

和達令相擁而眠～

溫柔的眼神、舔毛、勾尾巴等都是
貓咪表達親密的信號。

甜甜的吻～

嘻嘻～

Honey～

半小時不見，
好想你～

友情萬萬歲

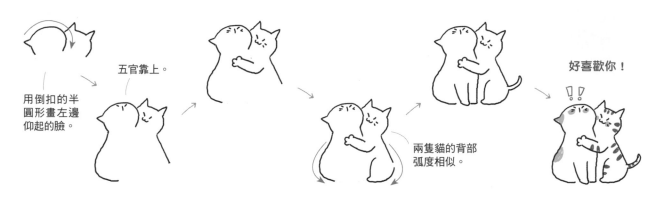

用倒扣的半圓形畫左邊仰起的臉。

五官靠上。

兩隻貓的背部弧度相似。

好喜歡你！

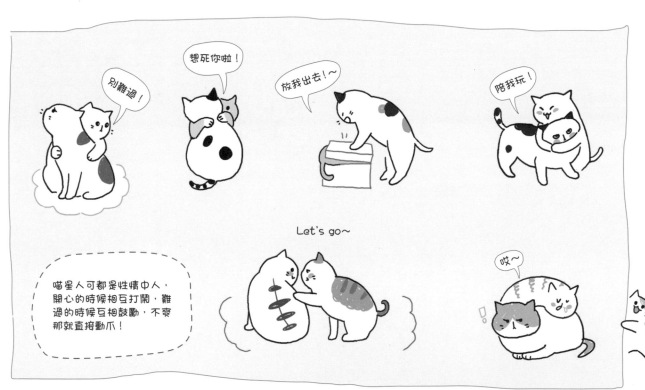

別難過！

想死你啦！

放我出去！～

陪我玩！

Let's go～

喵星人可都是性情中人，開心的時候相互打鬧，難過的時候互相鼓勵，不爽那就直接動爪！

哎～

貓的恩恩怨怨

哼，才不想理你！

背部弓起，
臀部壓低。

讓開！讓開！

前腿直立，後腿
稍微彎折。

用兩段弧線畫
背部和大腿。

賠我糧食！

被打翻的貓糧……

認真在劃拳……

畫出手臂上端
的彎折。

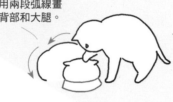

看來要一決高下了！

竟敢偷吃我
的食物！

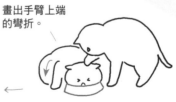

貓媽媽和小奶貓

左邊嘴巴弧度
大一點。

小貓V形的眼睛
表現掙扎。

前後腿都朝前。

小貓背部是個大弧形，
弧形下端平一點。

你這熊孩子，給我回家！

右側的腿一前一後。

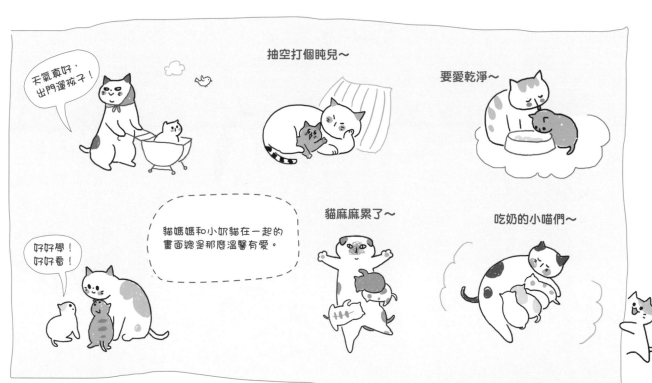

天氣真好，
出門遛孩子！

抽空打個盹兒～

要愛乾淨～

貓媽媽和小奶貓在一起的
畫面總是那麼溫馨有愛。

好好學！
好好看！

貓麻麻累了～

吃奶的小喵們～

江湖喵生

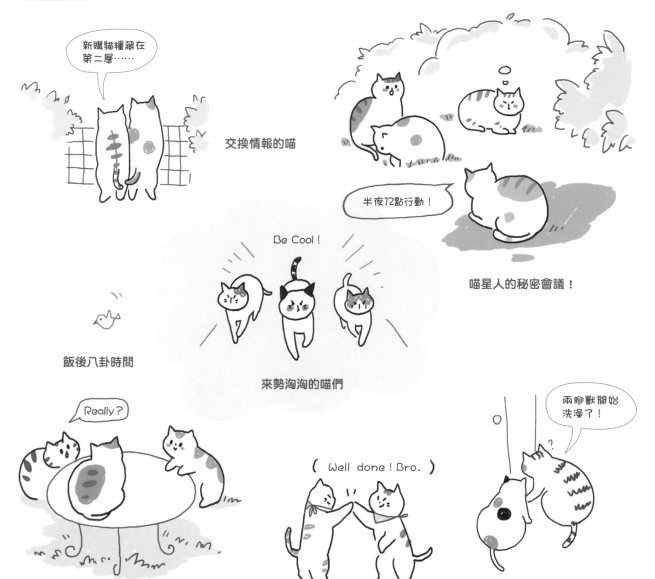

3.21 貓貓和朋友們

貓貓和其他小動物在一起時也會很可愛，或嬉鬧，或安靜地靠在一起，也會萌態十足。畫的時候注意貓貓和小動物之間的位置和遮擋。

四海之內皆朋友

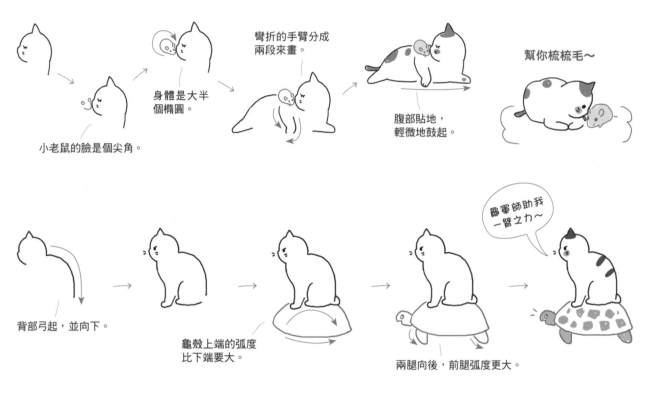

小老鼠的臉是個尖角。

身體是大半個橢圓。

彎折的手臂分成兩段來畫。

腹部貼地，輕微地鼓起。

幫你梳梳毛～

背部弓起，並向下。

龜殼上端的弧度比下端要大。

兩腿向後，前腿弧度更大。

鼈軍師助我一臂之力～

鴨子先生你好～

汪星的好友～

這隻毛茸茸也好可愛！

只准我欺負你

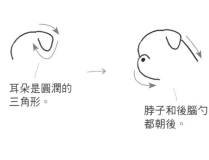

耳朵是圓潤的
三角形。

脖子和後腦勺
都朝後。

八字眉和倒U形的
嘴表現"憂傷"。

前腿都朝向中間。

小弧線表現褶皺。

一隻前腿朝前，一隻直立撐地。

好好玩～

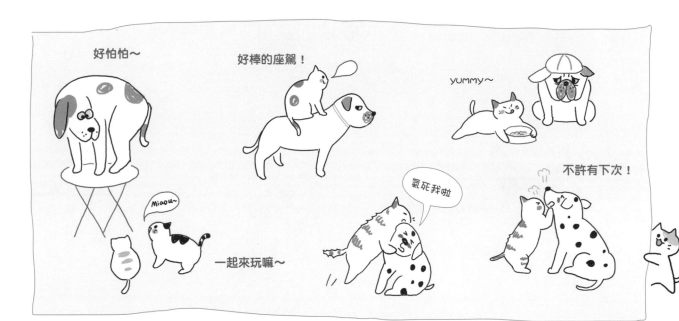

"二貨" 朋友　※二貨即傻傻地、可愛的

耳朵是兩個朝外的尖角。

倒弧形和倒3形組成鼻子。

籃筐兩側朝內，底部有個轉角。

你瞧大～

和朋友的合影～

誰先掉下去誰就輸了～wow！

一起拉風一起酷～

猜猜我是誰～

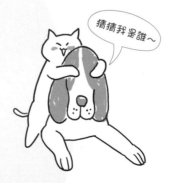

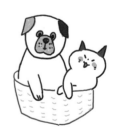

一起來鑽籃筐～

最最喜歡你

將於見面啦～

頭頂是弧形，拐向
鼻子時線條翹起。

下巴也是弧形。

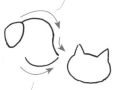

眼睛看向對方，用弧線和
倒V形畫微笑的嘴巴。

最喜歡和你
在一起了～

請收下我
的心意～

告訴你一個
秘密！

喵星人和汪星人在一起，
常有或溫馨或八的小插曲
發生，總能帶給我們很多
歡樂。

還是咱倆最
有默契～

有我在你身邊哦

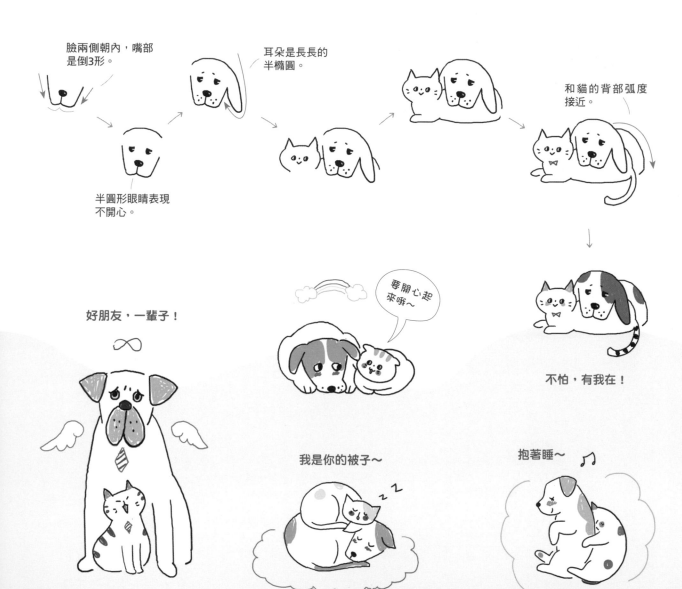

臉兩側朝內，嘴部是倒3形。

半圓形眼睛表現不開心。

耳朵是長長的半橢圓。

和貓的背部弧度接近。

好朋友，一輩子！

要開心起來哦～

不怕，有我在！

我是你的被子～

抱著睡～

貓貓和兩腳獸相處時，時而乖巧時而磨人，真是活寶一個！畫喵大王和喵僕人時，互動的動作其生動感是最重要的，造型盡可能簡化一些。

貓僕人的畫法

貓僕人頭部參考

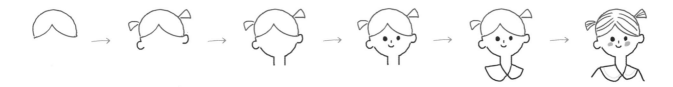

大王，出去散散步吧

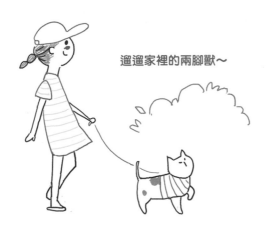

遛遛家裡的兩腳獸～

嘿！看我捉住你～

真棒，擊掌!

真是個煩人精

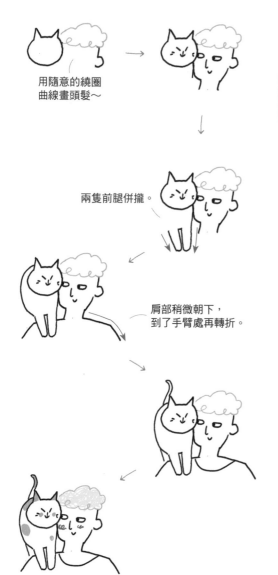

用隨意的繞圈曲線畫頭髮～

兩隻前腿併攏。

肩部稍微朝下，到了手臂處再轉折。

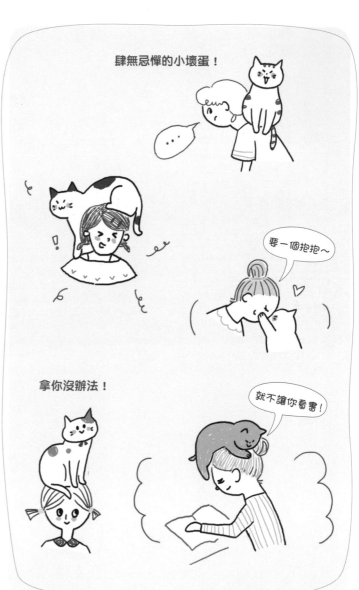

來一個熱氣騰騰的抱抱

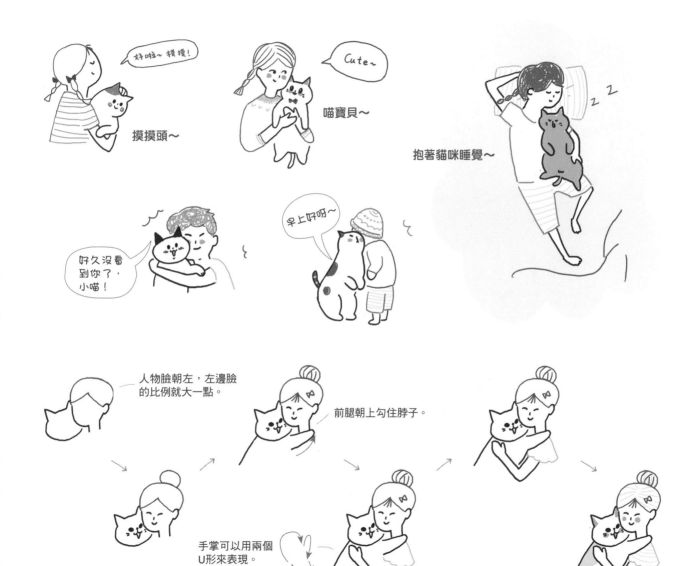

和喵大王一起的美好時光

一起追劇～

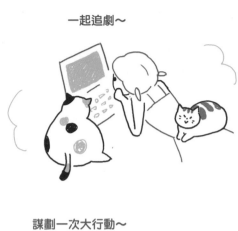

一起睡大覺～

謀劃一次大行動～

已經睡了！

毛茸茸～ 軟乎乎～

兩腳獸和喵大王在一起，
可以一起瘋狂，可以一起
安靜地陪伴，有你真好！

養家還是得
靠我呀～

哇！

一大早就開始了
地盤搶奪戰～

我有一屋子的喵

擁有這麼多的貓貓，就是幸福感滿滿的人生贏家啊～

和喵的合影～

制高點！

專心睡大覺～

啊──

Hi～

你是誰？

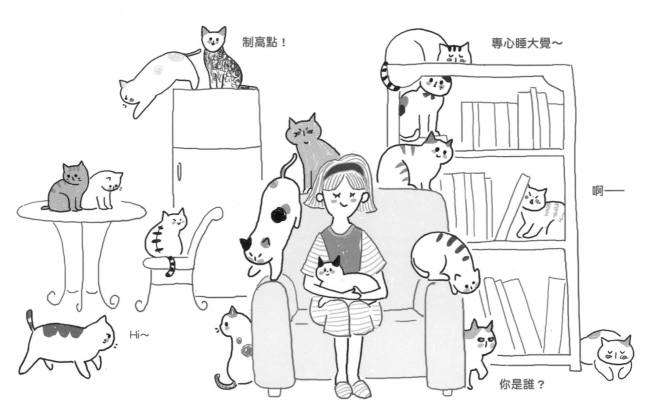

4.1 喵星人圖案怎麼畫

可愛的Q版小圖案，擬人化的喵星人，還有各種各樣的貓咪剪影和貓元素花邊是怎麼畫出來的呢？ 一起來學習吧~

誇張比例和表情

放大頭部，縮小身體，讓貓咪型態更加誇張。

簡化姿態

一隻寫實的貓。

減少毛髮和骨骼的細節。

增加相關元素

加上鼻涕泡、Z字，使貓咪更生動。

減少身體的轉折細節，貓咪更加簡化。

繪製步驟

從臉型畫起。

再畫耳朵。

然後畫前半段身體。

接著畫後半段身體。

最後增加尾巴等細節，並上色。

頭部的畫法

圓臉
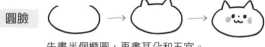
先畫半個橢圓,再畫耳朵和五官。

方臉
先畫半個圓潤的方形,再增加耳朵和五官。

半圓臉
先畫一個半圓,再增加耳朵和五官。

畫出生動表情

微笑
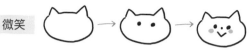
眼睛是圓點,嘴巴是V字形。

發怒
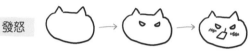
斜向上的半圓形眼睛,四邊形嘴巴。

驚訝
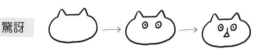
大圓眼,瞳孔變小,嘴巴是倒三角形。

貓的動作

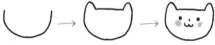

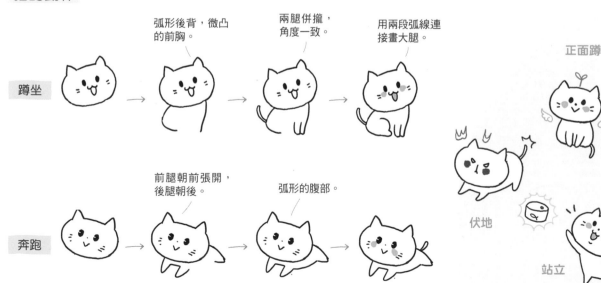

蹲坐
弧形後背,微凸的前胸。
兩腿併攏,角度一致。
用兩段弧線連接畫大腿。

正面蹲

奔跑
前腿朝前張開,後腿朝後。
弧形的腹部。

伏地

站立

毛的質感

濃密
用連續的小弧線畫濃密的毛髮。

蓬鬆
用發散的小短線畫蓬鬆的毛髮。

炸毛
用發散的鋸齒線畫炸開的毛髮。

毛色

虎斑
用條形花紋畫虎斑貓。

手套色
把嘴巴部位留出一圈空白。

雙色
在耳朵周圍塗上不同顏色。

不同品種的貓咪

長毛貓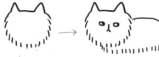

用發散短線畫臉上的長毛。

腹部長長的毛髮用小分隔號來簡化。

無毛貓

折耳貓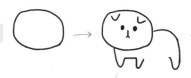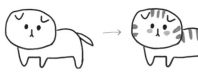

倒三角的貓耳朵。

英國短毛貓

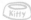

擬人化的表情

驚喜 眼睛大大的閃著光，嘴巴張大。

眨眼 用三根短線畫用力閉起的眼睛。

爆哭 嘴巴上下都向內凹，眼淚用波浪線畫。

擬人化的動作

站姿 省略衣服，加上尾巴。

坐姿 用U形線畫四肢。

跑姿 動作一致，但身體結構簡化。

著裝

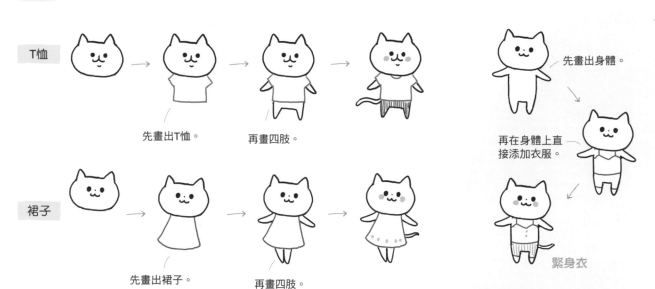

T恤 先畫出T恤。 再畫四肢。

先畫出身體。

再在身體上直接添加衣服。

裙子 先畫出裙子。 再畫四肢。

緊身衣

把喵變成剪影圖案

貓咪變成剪影，省略五官，形體更簡略，最好選取辨識性強的動作，保留尖耳朵和尾巴，身體其他部位可以大膽變形哦。

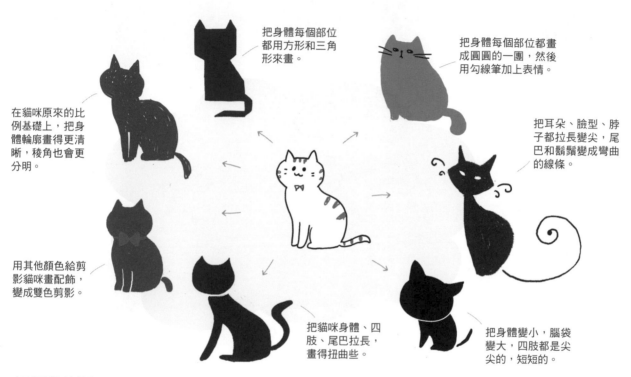

把身體每個部位都用方形和三角形來畫。

在貓咪原來的比例基礎上，把身體輪廓畫得更清晰，稜角也會更分明。

把身體每個部位都畫成圓圓的一團，然後用勾線筆加上表情。

把耳朵、臉型、脖子都拉長變尖，尾巴和鬍鬚變成彎曲的線條。

用其他顏色給剪影貓咪畫配飾，變成雙色剪影。

把貓咪身體、四肢、尾巴拉長，畫得扭曲些。

把身體變小，腦袋變大，四肢都是尖尖的，短短的。

如何畫剪影

先畫好貓咪剪影的輪廓。

從邊緣處開始塗色。

塗滿整個輪廓。

把筆觸修飾整潔，加上裝飾小圖案。

如何設計一個貓邊框

瞭解與貓有關的小元素

魚　　　貓糧　　　毛線球

貓爪印　　　蝴蝶

老鼠　　　　　　蝴蝶結

把小元素和貓組合成花邊

毛線纏繞得方式不要太呆板。

玩線球的貓咪和纏繞的毛線結合起來。

有規律的貓爪印。

走路的貓咪和貓爪印相結合。

蝴蝶和蜻蜓的位置、角度可以交錯變化。

把貓的捕捉動態和飛舞的蜻蜓、蝴蝶結合起來。

從貓聯想到其他事物

煙囪裡的煙圈被誇張化，變成文字的花邊。

一隻睡覺的貓咪可以聯想到"家"、"房子"、"煙囪"。

還可以聯想到夜晚，再由夜晚聯想到"月亮"、"星星"等元素，並把它們組合起來。

從其他事物聯想到貓

假如需要設定一個今日計畫，則可以用到主題字母和文具元素，還可以聯想到擬人化的"奮鬥貓咪"，再把這些元素組合起來繪製為邊框。

把貓元素用到文字中

用斑點貓咪花紋填充字母。

用條紋貓咪的條紋沿著輪廓裝飾字母。

直接讓貓咪透過軀體和四肢的擺放來組成字母。

把貓爪印直接按照字母形狀排列形成字母。

手帳文字的畫法用到文字中

空心字	實體字	局部粗體字	花體字

C C C C C C C C C C

∧ ∧ A A A A A A A ∫ ∫ A

⌐ ⌐ T T T T T T T ∿ ⌐ T

先從外輪廓畫起，再完成內側輪廓。

先畫出字母形狀，再把字母內側加粗。

選取字母的局部進行加粗變形，然後再填色。

把字母的每個筆劃根據走勢作出捲曲變形。

如何進行圖文搭配

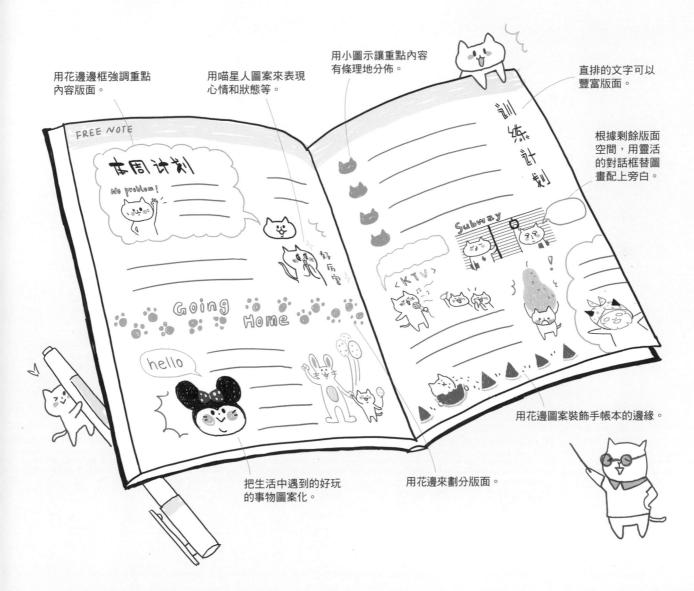

用花邊邊框強調重點內容版面。

用喵星人圖案來表現心情和狀態等。

用小圖示讓重點內容有條理地分佈。

直排的文字可以豐富版面。

根據剩餘版面空間，用靈活的對話框替圖畫配上旁白。

用花邊圖案裝飾手帳本的邊緣。

把生活中遇到的好玩的事物圖案化。

用花邊來劃分版面。

喵圖案是各種創意喵星人的合集，大家可以靈活搭配出喵星人的表情，
或者用喵星人表情包來表達自己的心情，用處多多，一起來看它們的千變萬化吧！

喵星人表情詞典

基本姿勢

站立　　　　併腿坐　　　　攤開坐　　　　走　　　　跑　　　　跳

喵星人行為詞典

巡邏　　　友好　　　好奇　　　友好、放鬆　　放鬆

陪我玩　　有興趣　　蹭癢癢　　磨爪　　心滿意足

伸懶腰　　小心靠近　　受驚嚇　　焦慮　　害怕

嫌棄　　準備進攻　　威懾　　發怒　　不耐煩

喵星人狀態

激動

大哭

鬥志滿滿

猶豫

難過

Ha Ha Ha~
大笑

發呆

無聊

興高采烈

生氣

害羞

疲乏

專心

震驚

睏了

納悶

生病

喵星人花樣頭飾

兒童喵

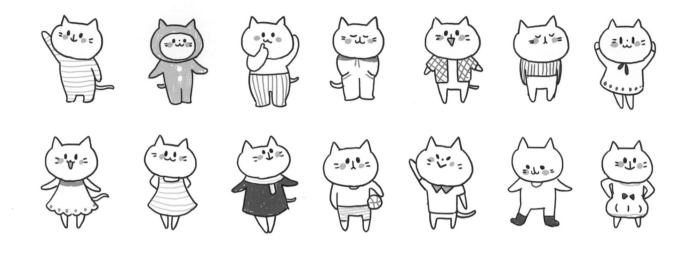

主婦喵

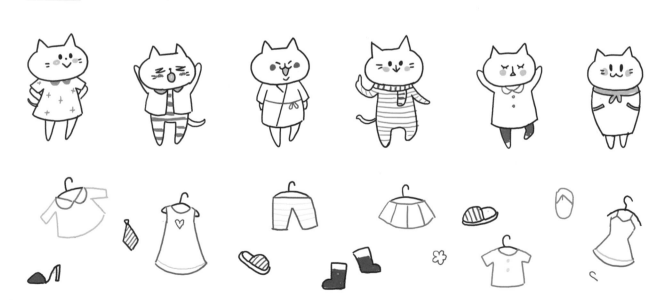

上班喵

學生喵

休閒喵

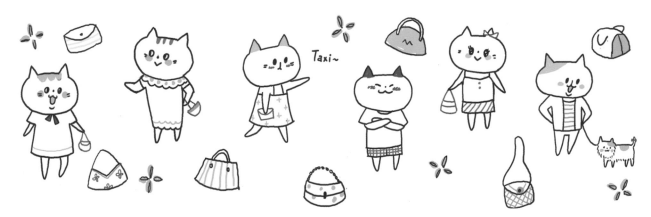

玩耍的喵星人

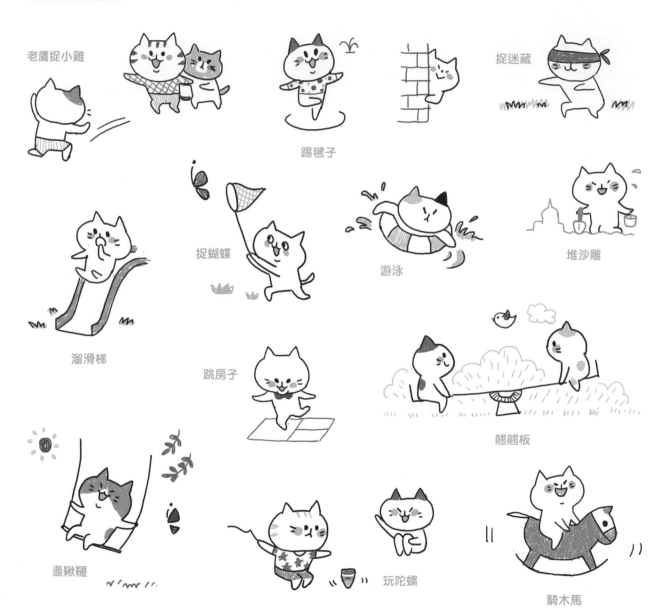

老鷹捉小雞

踢毽子

捉迷藏

捉蝴蝶

游泳

堆沙雕

溜滑梯

跳房子

翹翹板

盪鞦韆

玩陀螺

騎木馬

勤勞的喵星人

澆花

洗衣服

鬆土

擦玻璃

摘果子

搬重物

拖地

提水

種花

運土

抬籃筐

曬被子

除草

抱麥子

收割

鑽牆壁

倒垃圾

熨衣服

洗碗

除塵

喵星人職業大戰

小提琴家

調酒師

廚師

畫家

魔術師

太空員

教師

舞蹈家

運動員

搖滾歌手

游泳健將

園丁

足球小將

小丑

國王

特工

衛兵

商務人士

醫生

鋼琴家

司機

建築工人

服裝設計師

歌唱家

主持人

考古學家

快遞員

法官

攝影師

警官

導演

程式師

政客

空姐

指揮家

演員

模特兒

偵探

馴獸師

135

運動達人喵

爬山

自行車

呼啦圈

保齡球

跑步

橄欖球

跆拳道

潛水

溜冰

拳擊

跳繩

瑜伽

射箭

劍道

籃球

羽毛球

舉重

棒球

滑板

高爾夫

電影明星喵

喵小龍

喵悟空

喵龐德

功夫熊喵

殺手喵昂

喵迪警長

喵斯光年

喵別林

原子小金喵

超人喵

怪獸喵利

蜘蛛喵

賭王喵

綠巨喵

喵羅賓

蝙蝠喵

機器喵

V怪喵

教父喵

各個國家的喵

England

Australia

China

Thailand

France

Mexico

India

Italy

America

Spain

Indian

Russia

Japan

Afghan

Korea

vatican

138

郵票喵星人

喵星人公共標識

禁止抓撓　　　男廁　　　女廁　　　請勿亂丟垃圾　　　醫院

小心滑倒　　　禁止吸煙　　　安全出口　　　有電危險　　　VIP

喵星人十二星座

水瓶座

雙魚座

牡羊座

金牛座

雙子座

巨蟹座

獅子座

處女座

天秤座

天蠍座

射手座

摩羯座

花朵喵

tulip

rose

sunflower

petunia

hydrangea

daisy

petals

pansy

primrose

cherry blossom

水果喵

橘子

火龍果

西瓜

石榴

桃子

奇異果

草莓

蘋果

梨子

葡萄

蔬菜喵

蘿蔔

白菜

蘑菇

豆莢

花椰菜

茄子

南瓜

玉米

絲瓜

科幻喵星人

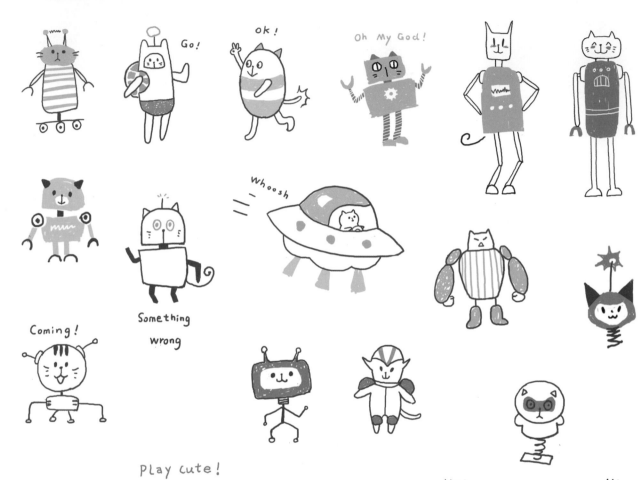

搞怪喵表情包

OMG

Feel Good !

Are you ok ?

God Bless

watching

you

...

Great !

...

Yeah !

So what ?

Love u !

Sad...

Really ?

Bad...

Come on !

Hand up !

喵星人量詞表

一隻貓

一本貓

一攤貓

一瓶貓

一棵貓

一碗貓

一斤貓

一條貓

一對貓

一盒貓

一架貓

一朵貓

一匹貓

一顆貓

一串貓

一桶貓

一位貓

一張貓

喵星人字母表

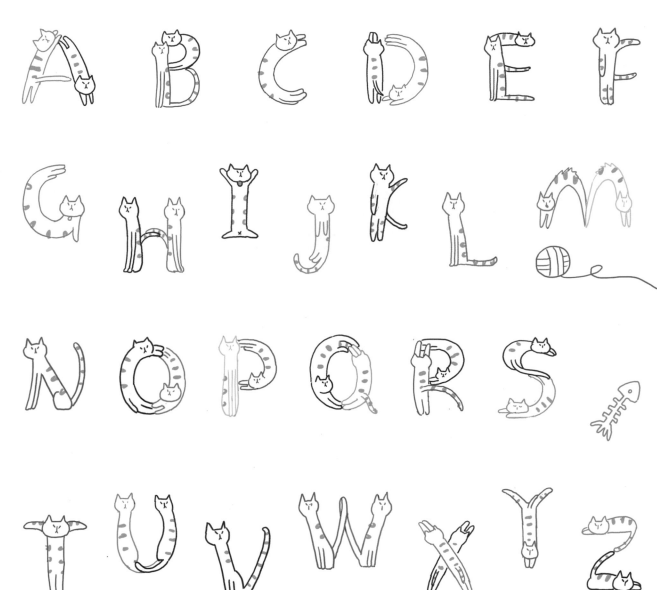

斑點喵

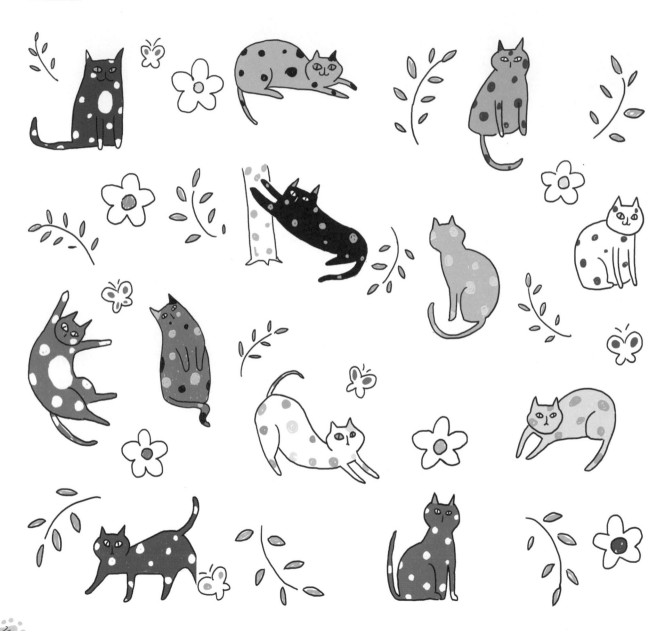

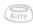

喵星人相簿

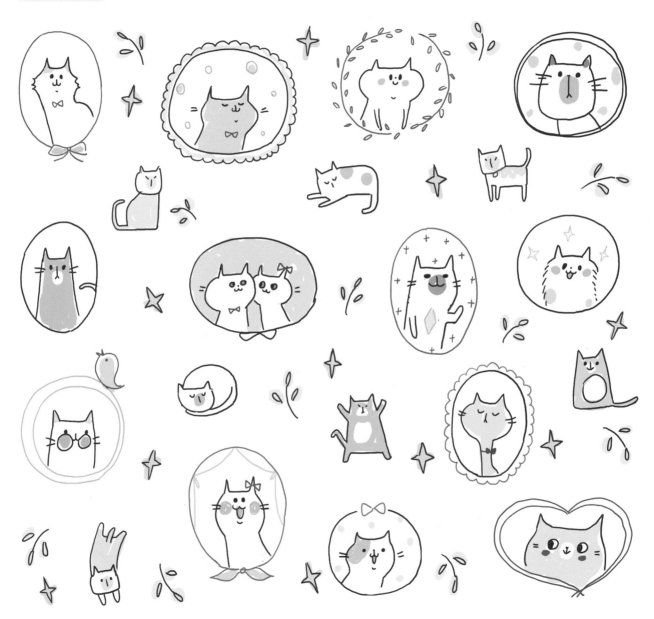

4.3 喵剪影

貓咪的剪影可以是各種創意和風格，裝飾感強烈，可以做成貓形趣味卡片、風格貼紙或刻成印章等等。

用鮮豔明亮的色塊填充畫出貓咪的形狀，也可以用純色紙剪成貓咪的形狀，作為貼紙或卡片用。

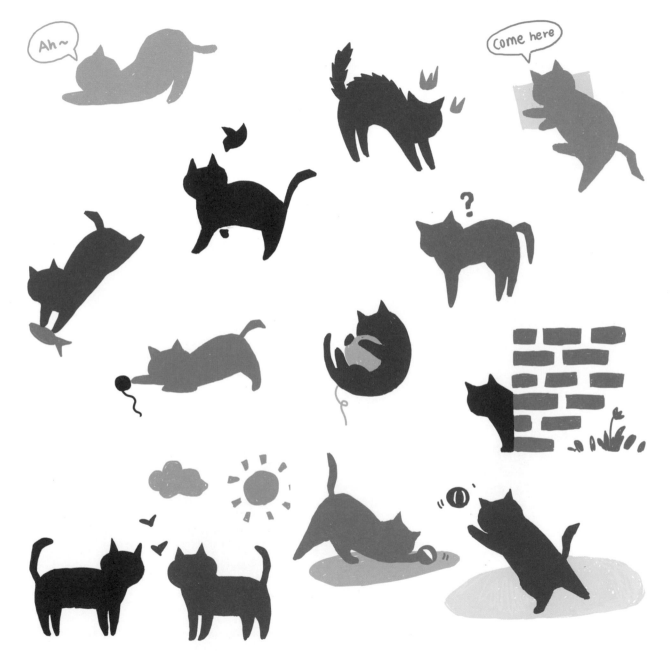

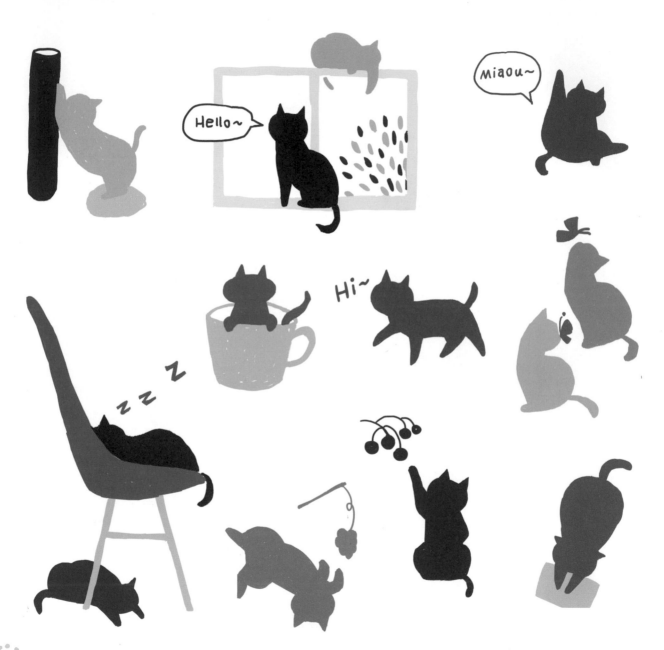

There's only one Truth!

MUSIC!

Cool

?

Catch you!

把貓咪的動態和其他顏色的配飾結合起來，可以形成雙色剪影，還可以做成套色印章哦。

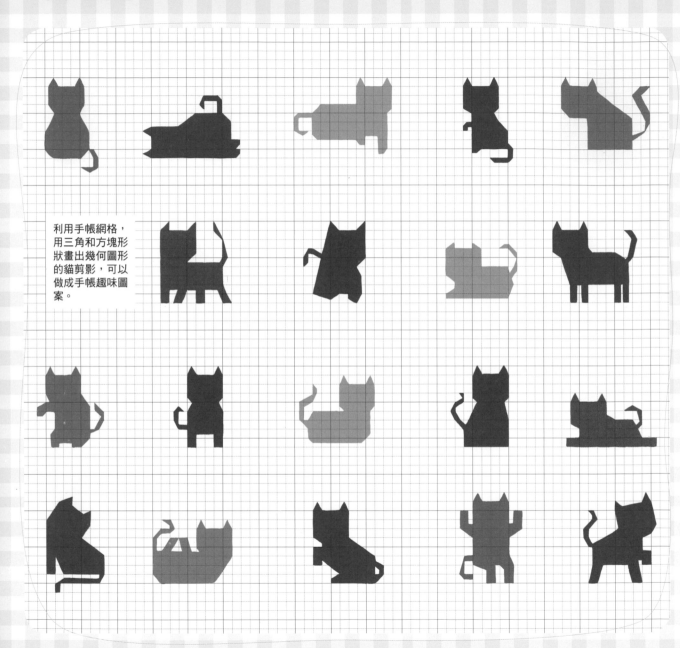

利用手帳網格，
用三角和方塊形
狀畫出幾何圖形
的貓剪影，可以
做成手帳趣味圖
案。

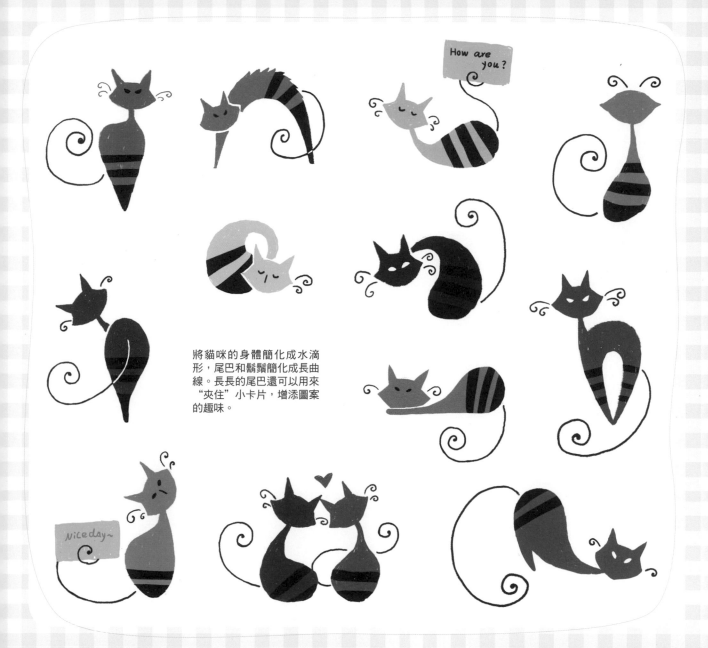

將貓咪的身體簡化成水滴形，尾巴和鬍鬚簡化成長曲線。長長的尾巴還可以用來"夾住"小卡片，增添圖案的趣味。

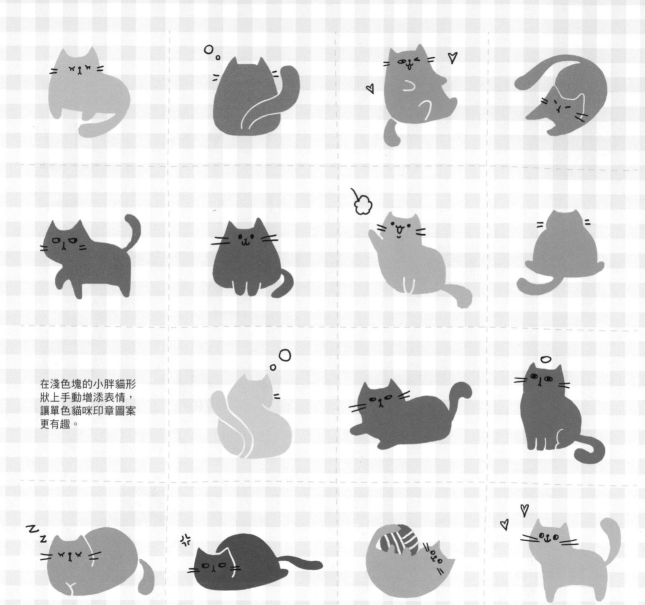

在淺色塊的小胖貓形
狀上手動增添表情，
讓單色貓咪印章圖案
更有趣。

簡化貓咪的身體和四肢，放大腦袋，讓貓咪更小巧一些，然後搭配各種場景的小物件，便可以做成DIY的小貼紙了。

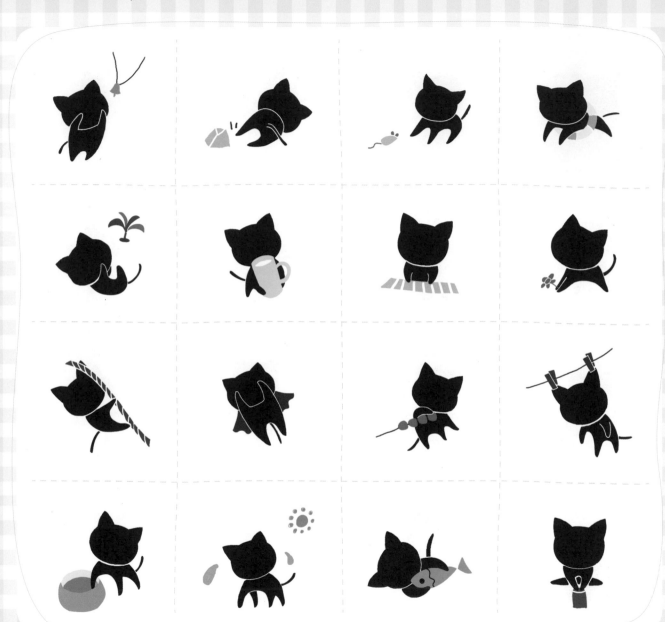

yawn~

把貓咪身體拉得長長的，再配上一些符號和小物品，"麵條貓"剪影是不是也很有趣呢？很適合作為印章圖案呢！

4.4 喵花邊

本小節展示許多與貓有關的花邊圖，可以用來裝飾本子或者規劃版面，方便靈活運用哦！

把西瓜和貓咪吐出的瓜籽連起來。

郵筒和送信喵透過小草圖案連起來，除了綠色，換成其他自己喜歡的顏色也可以哦。

貓咪尾巴上的蝴蝶結裝飾也可以散落成一串花邊，使用各式各樣的蝴蝶結都可以哦。

把吃棒棒糖的貓咪排列成花邊，貓咪表情可以隨意變化。也可以是吃其他的食物哦。

把小車和路標用道路連起來。

還可以給貓咪插上翅膀。

用雪花把胡蘿蔔和堆雪人的喵連起來。

唱歌小喵唱出了一串音符和三線譜。

把過生日的小喵和禮盒圖案連起來,還可以把禮物變成各式各樣的小蛋糕哦。

戴聖誕帽的喵和聖誕樹連成了花邊,很多鈴鐺、果實圖案等都可以這樣使用。

追老鼠小喵放的屁屁也能形成花邊,也可以讓被追的老鼠排成一排作為花邊。

把波浪、水花、游泳小喵相連做成花邊。

用網格狀籬笆將灌木和小黑喵連起來。

把生氣的喵和大小不一的火苗圖案連起來。

動態小喵和蝴蝶、蜻蜓、小草的圖案相連,蝴蝶和蜻蜓也可以是其他顏色和造型哦。

各種鑽箱子的喵也能排列成花邊。

用花朵和蕾絲,以及喵新郎、喵新娘的頭像組合成婚禮花邊。

把打電話的小喵用螺旋形電話線連起來,螺旋線可以繞成自己想要的各種形狀。

將過生日的小喵和彩旗相連,彩旗的顏色可以按自己喜歡的顏色來搭配哦。

上躥下跳的喵和皮球穿插排列,除了皮球,其他貓咪喜歡追逐的物體也都可以。

毛線球的線繞成了不規則花邊,線可以繞成自己需要的形狀。

重複排列的小草、蝴蝶和喵連起來。

不同毛色表情的喵並列形成花邊,貓咪毛色可以自由搭配哦。

不同的貓臉和花朵、樹葉穿插排列成花邊。

小魚、泡泡和吃魚喵相連,魚和泡泡排列方式可以更為多樣。

把情侶喵和煙火、心形圖案相連,煙火顏色可以更多樣。

把貓咪和小房子用腳印相連，腳印的角度可以隨意一些。

兩隻貓咪藏在茂密的花叢中形成花邊。

貓咪揮舞的小旗子和橫格子形成花邊。

把躲貓貓的喵用有波紋的膠帶連起來，膠帶也可以是其他式樣的哦。

貓咪吹出的大大小小的肥皂泡形成了花邊，泡泡可以根據需要採用不同的形狀。

玩線球的喵和大大小小的毛線球連成花邊。

蝴蝶結小喵和蝴蝶結圖案、絲帶相連成花邊。

貓腳印和字母穿插組成的花邊。

把小魚、魚骨頭、貓糧等連成花邊。

用毛線球的線繞成邊框,作為文字框使用。

將貓糧和吃貨喵用小餅乾連成邊框。

心形和情侶喵連成的心形邊框,適合情人主題哦。

把蕾絲邊圖案和新婚喵連成橢圓形邊框,可以用來裝飾賀卡。

用小蝴蝶結和斑點元素連出大蝴蝶結形狀的邊框。

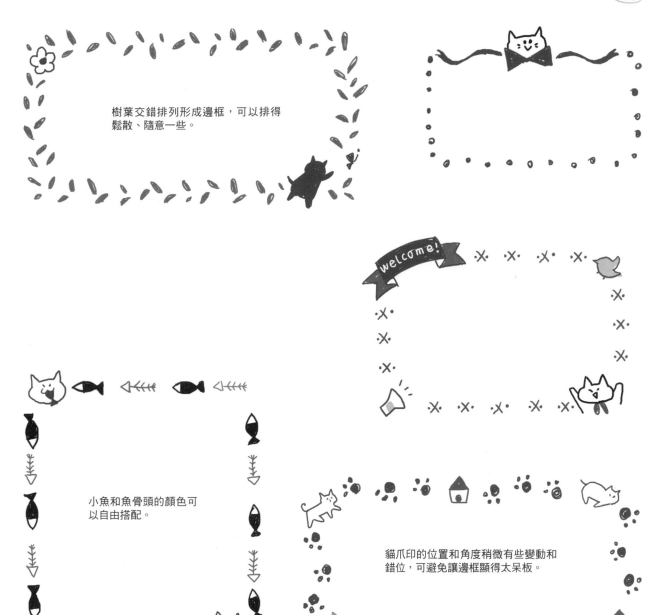

樹葉交錯排列形成邊框，可以排得鬆散、隨意一些。

小魚和魚骨頭的顏色可以自由搭配。

貓爪印的位置和角度稍微有些變動和錯位，可避免讓邊框顯得太呆板。

貓咪表情變化多端，讓邊框趣味性
更強。

把睡覺喵和夜晚星空聯繫起來，形成橢圓形邊框。

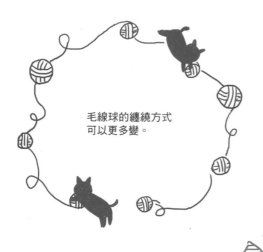

毛線球的纏繞方式
可以更多變。

貓咪和聖誕元素連成三角形邊
框，也可以用其他形狀和其他聖
誕元素組合而成哦。

奮鬥喵、字母、鉛筆形狀連成一個工作日誌用邊框。

先畫好主要的蘑菇、蝴蝶等圖案，再用小葉子和小花朵填充縫隙。

確定好邊框的大小後，再在中間位置畫上貓，然後用圓點連起來。

先構思一本書的形狀，然後把字母安排到每個轉折處，其他位置再等距離填上字母。

下雨天元素和躲雨喵組合成的邊框。

小樹枝的不同角度，邊框更輕鬆好看一些。

鯉魚旗、雲朵和開心熱鬧的貓咪組成的邊框。

撲克牌圖案也可以是其他顏色。

小老鼠、餅乾、生氣喵連成的方形邊框。

禮花、星星、情侶喵連成的方框。

根據貓咪所在位置，把它的四肢擺成合適的形狀。

使用貓爪、彩色小三角連成的橢圓形邊框。

使用貓咪和波浪形麵條繞成的方框。

使用小魚圖案的膠帶和開心喵組成的方形邊框。

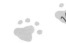

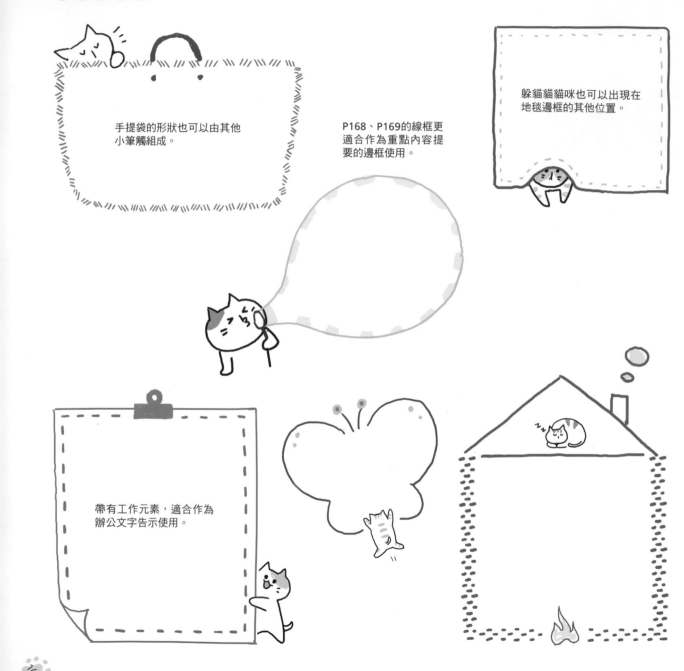

手提袋的形狀也可以由其他
小筆觸組成。

P168、P169的線框更
適合作為重點內容提
要的邊框使用。

躲貓貓貓咪也可以出現在
地毯邊框的其他位置。

帶有工作元素，適合作為
辦公文字告示使用。

用道路合成的邊框大小可以
隨意設置。

用黑色勾線時,其他的色
塊鮮豔一點更好看哦。

藤蔓可以繞成需要的
各種形狀。

本節把喵星人和各種文字及裝飾小圖案搭配起來表現各種生活場景，實用又有趣，讓你的手帳更加生動活潑，貓控必備哦！

手帳中文字體

喵星人　喵星人　喵星人　喵星人

喵星人　喵星人　喵星人　喵星人

手帳大寫字母

A B C D E

{A B C D E}

A B C D E

A B C D E

A B C D E

手帳小寫字母

hello

hello

hello

hello

hello

手帳數字

1 2 3 4 5

1 2 3 4 5

1 2 3 4 5

1 2 3 4 5

1 2 3 4 5

Christmas

聖誕裝飾裡主要有紅、綠、金黃等色調，發揮想像力把耶誕節的元素和喵星人合理地搭配起來吧！

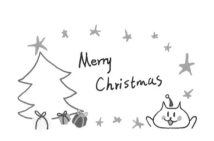

Halloween

紫、綠、黑、紅、黃是最常見的萬聖節顏色，組合起來製造奇幻氛圍，喵星人也能化身為節日裡的各種小鬼怪。

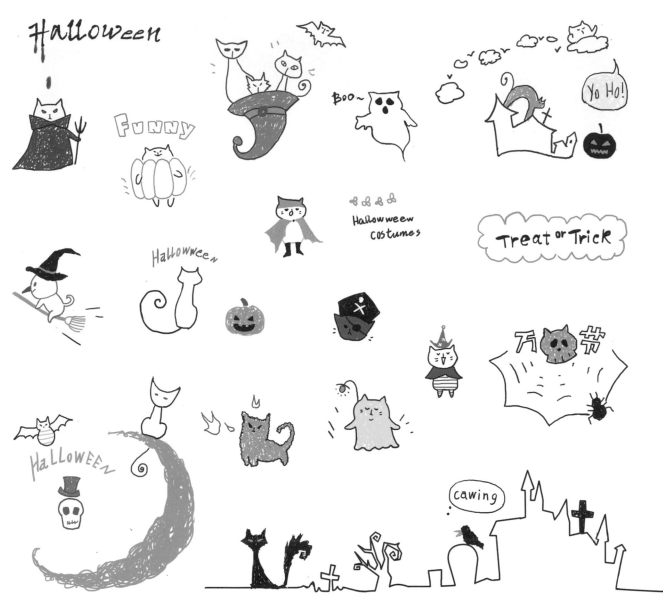

生日

生日主題裡大量運用糖果色，如粉黃色、粉紅色、粉藍色、粉綠色等，讓手帳看起來夢幻又甜蜜。

婚禮和情人節

婚禮和情人節主題常用到愛心、玫瑰、四葉草等圖案，再把貓咪畫成有愛的情侶，整體用色鮮亮一些更有趣。

春節

喜慶歡樂的大紅色是春節的主色調，再把喵星人和一些春節習俗活動結合起來，讓手帳更加充滿趣味。

其他節日

將其他節日裡的大眾元素與喵星人結合起來，讓節日手帳的主題一目了然，富有特色。

將節日手帳的邊框也和節日元素或喵星人緊密結合起來吧！

旅行

旅行主題中，主要展現喵星人出行的各種狀態，並把喵星人融入各個風景圖案中。

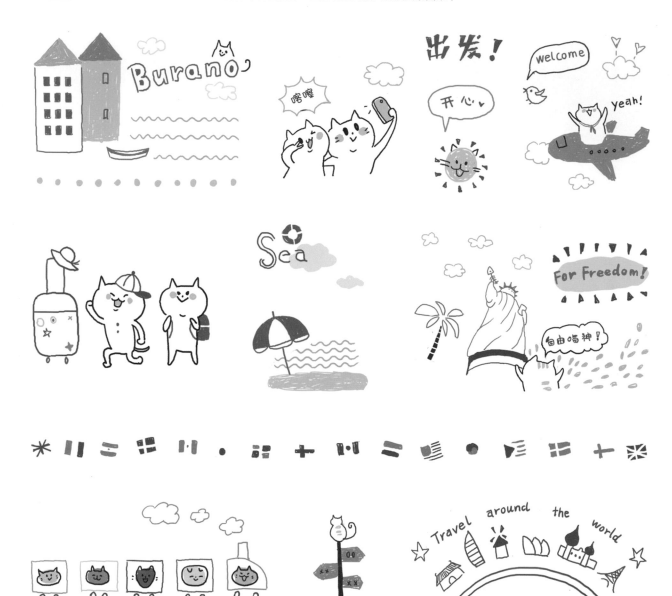

在表現不同地域時，找到它們最具特色的地域特點，並把特色人物替換成喵星人，且配色要簡潔、鮮豔。

美食日記 主要表現喵星人烹飪和享受美食的樣子，可搭配一些有趣的食物圖案，配色要明亮，這樣畫面看起來才美味。

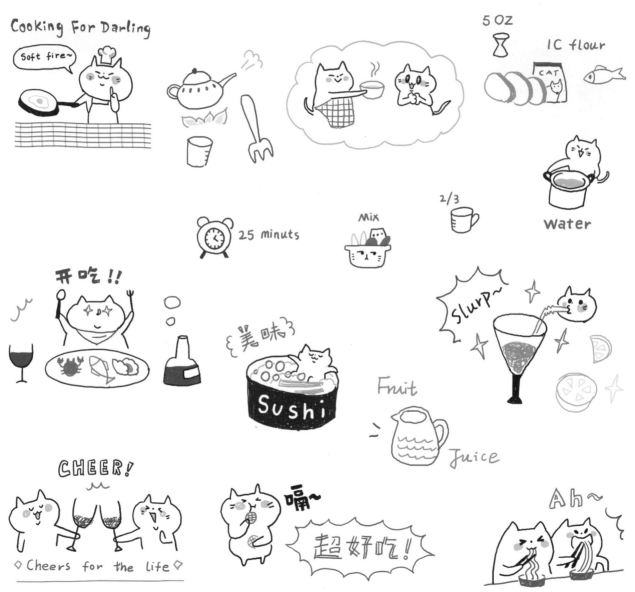

買買買 購物主題中，把喵星人的表情畫得誇張一些，讓喵星人都"失去理智"，並且多用特效和文字，更能傳達瘋狂購物喵的狀態。

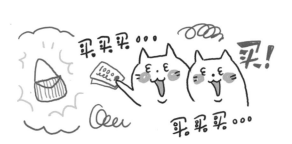

打扮　　打扮是重要的生活狀態，要畫出喵星人臭美傲嬌的樣子，化妝品和衣物要簡化，可以用來加上圖案或充當邊框。

化妆

面膜时间

'New Skirt'

Have a Haircut

宇宙最帅!

wardrobe

搭配日志

WHICH ONE ...!

Facial Care

不够 多 ... 难 过!

健身　為了表現出身材特點，喵星人的四肢可以誇張化，再根據不同的健身內容搭配周邊圖案和特效。

遊樂場

把我們最常見的遊樂園景物和設施圖案化，並搭配喵星人的玩耍狀態，顏色要豐富多彩。

 welcome !

 wow

 ICE cream

 HAPPY time

春 把喵星人和花花草草結合起來，畫出春天的舒緩和清新，色調主要是粉綠色。

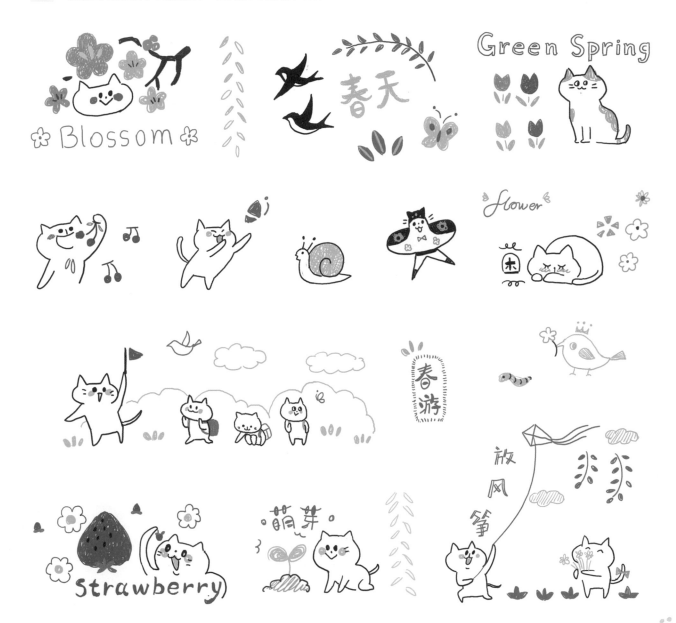

夏　把具有夏天特色的事物和喵星人結合起來，如享受涼爽、捉蚊蟲的喵星人等，色彩搭配要鮮豔一些。

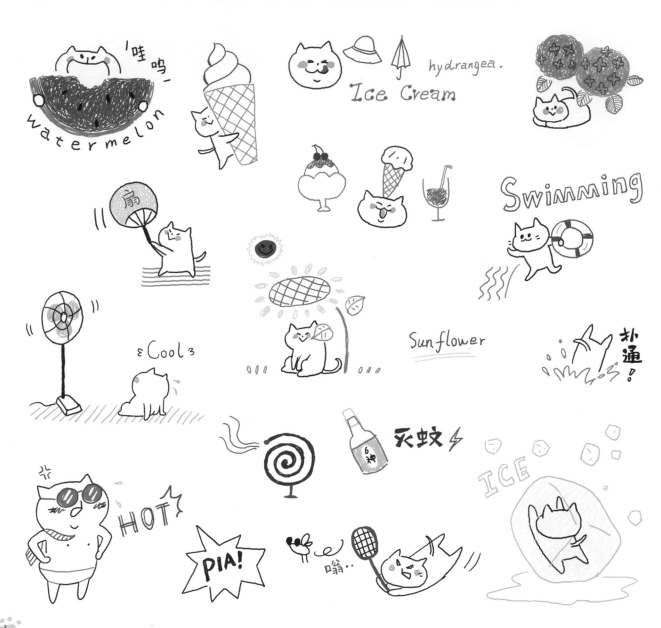

秋　秋天主要是黃褐色調，除了把喵星人和具有秋天特色的事物結合起來外，還可以增加一些思念、憂傷等情緒。

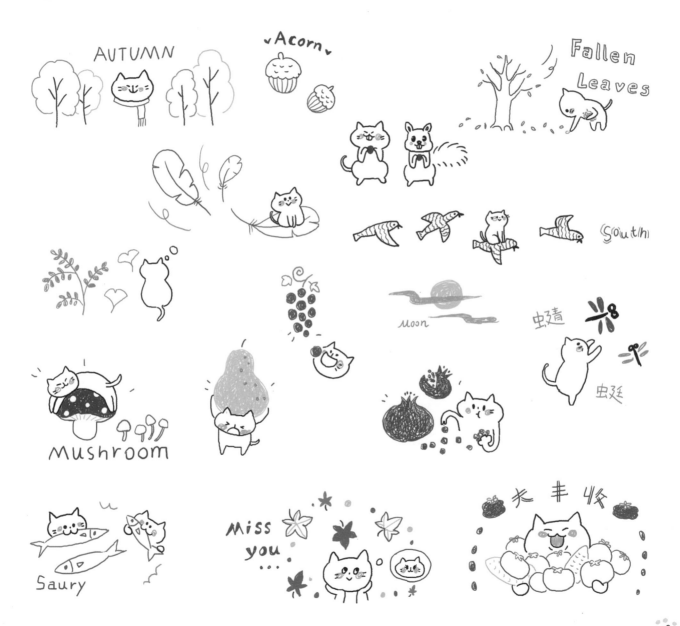

冬　　冬天主要是藍、橙色調的對比，怕冷、玩雪、吃火鍋等喵星人的狀態都可以表現冬天的特色。

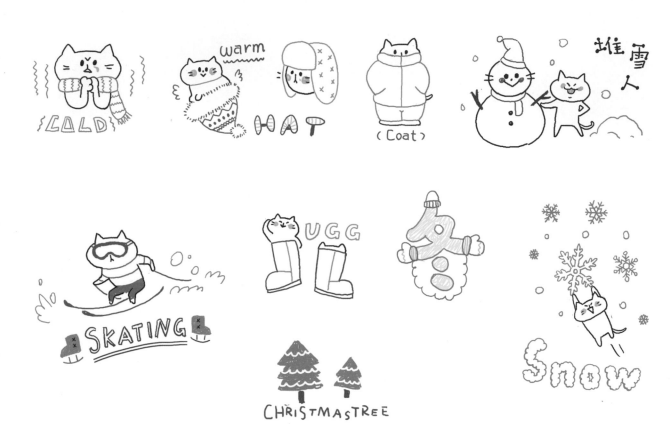

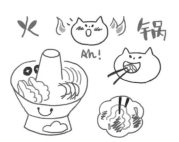

Uder The Quilt

學校生活　學校生活是豐富多彩的，把喵星人打扮成學生和老師的樣子來表現校園裡、課堂上的一些常見情景吧。

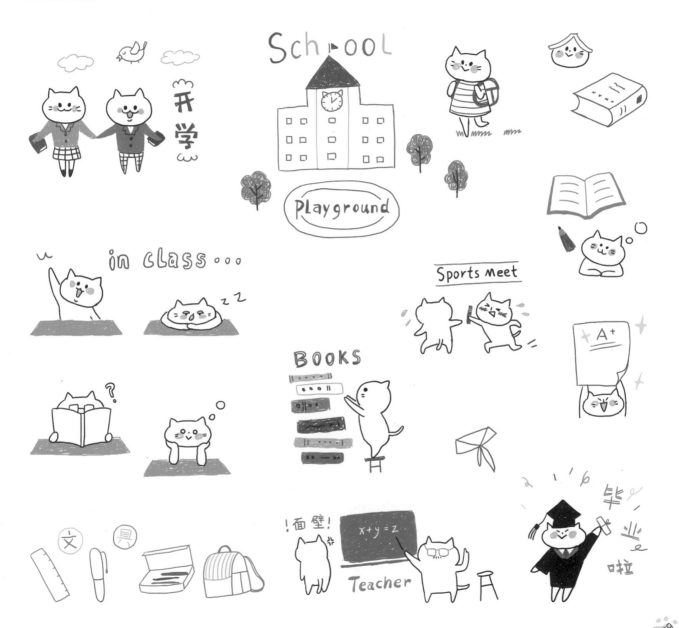

常用語

常用語是我們和別人交流時常出現的對話，要結合文字抓住喵星人的表情和動作特點。

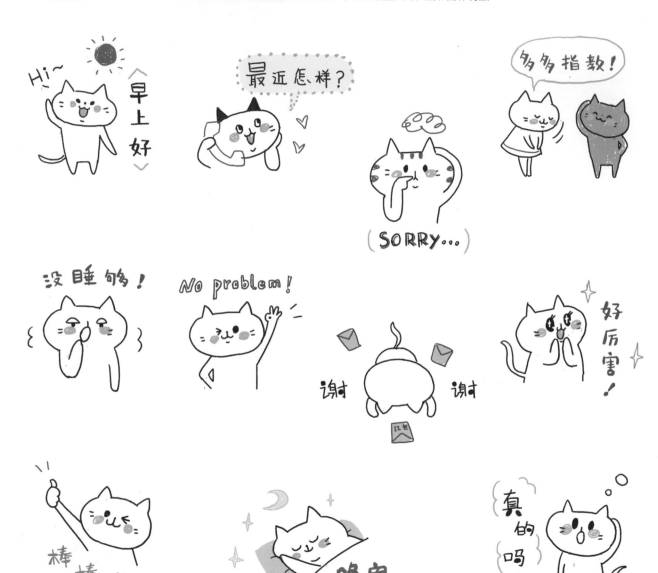

工作　畫工作狀態中的喵星人時，要將其表情誇張擬人化，並結合情景搭配特效圖案和文字。

朋友聚會

喵星人和朋友們聚會都會怎麼玩呢?哈哈!其實也和我們一樣啦!充分利用文字和特效,讓小場景熱鬧起來。